世界名畫家全集　何政廣主編

百水 Hundert Wasser

何政廣●主編、江添福等●撰文

藝術家出版社

世界名畫家全集

表現主義環境藝術大師

百水

Hundert Wasser

何政廣●主編
江添福等●撰文

藝術家出版社

目　錄

前 言

　　以一個藝術家的身份，一意關心全人類的幸福，而向著工業化且人口膨脹的世界，發出「還我自然」呼聲。這位偉大的奧地利現代畫家亨德華瑟（Hundert Wasser, 1928-2000），後來他依據自己姓名的意譯，取了「百水」的中文名字，曾有十多個國家邀請他到世界各地巡迴展出。奧地利教育家Hruno Kreisky對亨德華瑟讚美時說：「他的藝術不但顯示超脫的才氣與博學，尤其對人類前途的關懷，在他藝術的職責與價值，更有適切的認識。」

　　從百水（亨德華瑟）早期以至晚近的作品中，可以看到他的表現主義的幻想力與才華。他晚近常用漩渦的造形畫成了與迷宮相似的圖畫，他最嫌惡用丁字尺畫成的「無機直線」。在他的造形哲學中，他認為：「直線象徵著導致人類於破滅。」他曾經寫過好幾本理論的著述，對「直線」不信任，並且認為是「不道德」的東西。五十年代，他更厭惡極度的個人主義和合理主義，因為人類生活如果過度的規劃，反致破壞了天然環境和構造。因此他公開對合理主義的近世建築，提出了抗議的宣言。他為抗議法國在南太平洋原子彈試爆，畫了很多作品，在他自己的國家展出。他曾竭盡心力——繪畫、寫作、演講，為人類提出了警惕——要求「還我自然」。他以身作則，居住在傾斜的金字屋頂房子，使用「自然肥料」的廁所（氮氣的再構成循環）。由於他言行的一致，因而贏得了社會大眾的共鳴。

　　無疑地，百水的創作、思想與人格是偉大的，絕非那些專為「淘金」的畫家所可比擬。亨德華瑟一九二八年出生於奧地利，在維也納受美術教育。一九五三年以後，最初出現其「漩渦」螺形繪畫作品。一九五七年發表「超自動主義」繪畫理論，著有「視覺的文法」，一九五八年反對所謂「非人性的合理主義建築」發表宣言；並倡導「生態系」（ecosystem）的保護與「自然回歸」的生活。亨德華瑟的水彩是繪在包裝紙（wrapping paper）或麻布（burlap），兼用粉筆、鋅白、以及骨膠（done glue）諸種媒劑，最後施以"varnish"保護畫面。

　　百水的代表作品，可以列舉許許多多，佳作引人入勝。例如〈大道〉是他早期漩渦形繪畫代表作，綠藍紅的圓圈由大而小，像樹的年輪，似幽洞，又彷彿是子宮的象徵，根據佛洛依德學派的解釋，這種漩渦造形，是自我中心主義的偽裝表現。百水的藝術後來一直由此種造形繁複延伸發展，成為他獨特的繪畫語言。例如〈銀色螺旋〉、〈沉思者〉、〈給哭泣者的草地〉等都是他的代表作。百水創作領域，從平面的繪畫到立體建築到社區環境的改造，更進而以自我的行動來從事藝術運動。

　　百水認為糞便可以變成「黃金」，它可以使大地生長草地與森林。他反對使用抽水馬桶。因而自己設計了「天然肥」便缸，避免浪費具有生命的物質。他主張的人有「五層皮膚論」理念，在今日看來，完全符合生態環境觀念。這五層皮膚是：1.人的表皮、2.衣服、3.居住的房屋、4.從家庭、朋友到群體相關的社會環境、5.地球的生態環境。百水以熱力四射的藝術觸角，推動他所關心的領域，傳達他所深信的生活價值與對美感的信念，他的藝術作品也因此散發獨特魅力。

何政廣

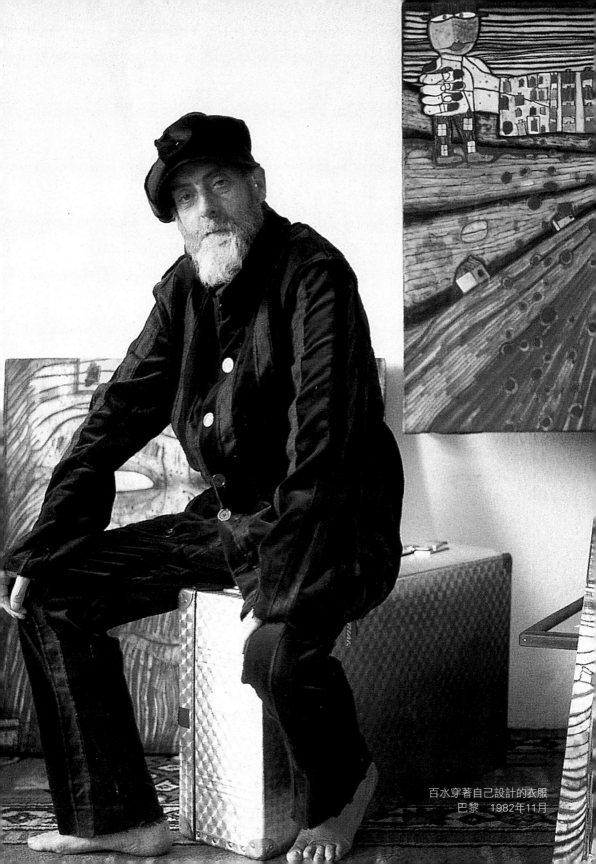

百水穿著自己設計的衣服
巴黎　1982年11月

原始自然的回歸
奧地利表現主義環境藝術大師
亨德華瑟（百水）的世界

　　敘情的抽象畫、木版畫，加上新式原始建築模型，以及腐朽式便坑等設計圖，也列入為作品的奇風異格。作者是自稱「百水」雅號的奧地利表現主義奇行畫家——亨德華瑟（Hundert Wasser）。他的繪畫作品特徵是，將所有的物景都改換成如漩渦、格子線，並塗用強烈鮮豔的原色。在他多姿多采的畫面中，每一角隅都充分地表現出其耐心、固執的心境。雖然他的畫是表現抽象的，可是卻給予大家有一種平易瞭解的印象。

　　亨德華瑟不但是活躍於二十世紀畫壇中的一位畫家，同時，更致力於提倡環境保護運動，反對蔑視人性的現代建築的一位實踐家。他耐不住現代都市中，把人如同鴿子關在籠裡的現代建築思想。他說：「現代的都市建築物太多，綠地幾乎頹廢於零，而高樓大廈虐待著、腐蝕著人們的心魂。」透過其作品，亨德華瑟向人訴求人性的自然回歸。

　　亨德華瑟是一九二五年十二月，出生於奧地利藝術之都——維也納。幼時喪父，由其猶太籍母親一手扶育長大。從小對色彩即有特異的超人感覺。二十歲時進入「維也納美術學院」，可是不到三個月，即自動退學。他說：「在那裡沒有什麼可學的。」

百水　**藍色套頭毛衣自畫像**　油彩及包裝紙 40×30cm　1949（右頁左上圖）

百水　**自畫像**　水彩及包裝紙　41×33cm 1951（右頁左下圖）

百水　**方塊式的自畫像** 複合媒材　60×48cm 1950（右頁右上圖）

百水　**自畫像**　油彩 31×25cm　1976（右頁右下圖）

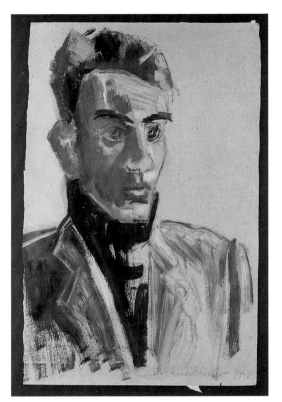

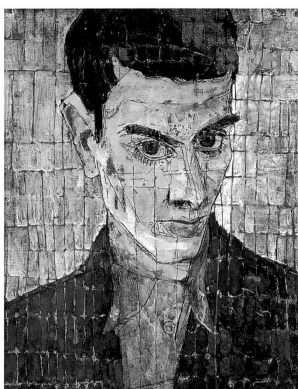

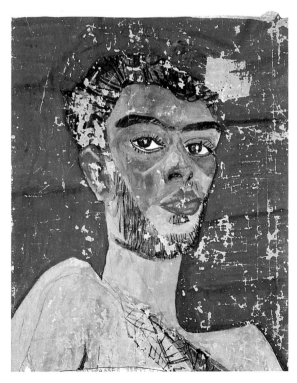

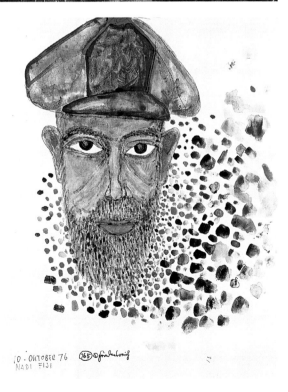

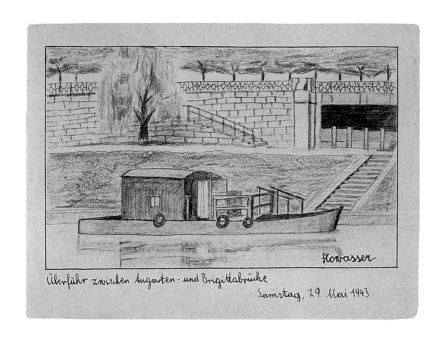

百水　**奧格登與柏佳達間的輪船**　彩色筆
15×20cm　1943
維也納藝術之家藏

一九四九年，他離開維也納到義大利各地旅行；一九五○年第一次到巴黎，並進入巴黎美術專科學校，可是只學了一天，他又自動輟了學，因他厭惡那種傳統世襲的教授方法。之後，他旅遊摩洛哥等地，奠定了他日後獨特的眩惑漩渦藝術。

　　一九五三年以來，「漩渦」就是他畫中的註冊商標，在那裡充分的顯示了他的內向個性，以及其如迷宮的世界。從那純樸的畫面中，我們可以抓住春蠶似的絲頭，使我們好像又回歸於自然的起點。他說：「在漩渦中，我們可以回到反面中的直線上」。亨德華瑟最厭惡丁字尺的直線。他說——直線把人導進了毀滅之途，因為直線是沒有信心，不道德的象徵。早在二十五歲前，他就塑造了自己，決定了自己的去向。一九六○年代在藝術上雖然手法技巧，更加爛熟、向上，可是在本質上卻是屬於穩靜的，即使他有那豐盈的想像力，可是他沒有急遽的變化。那沉著而帶靈性的視覺，加上他那自立佛學的「悟理」中，這世界中的自然環境，好像又回歸到它出生時的臍帶紀元時空中。

　　亨德華瑟跟一九五○年代曾一度席捲於歐洲的非定形藝術（informelle），和在美國萌芽的普普藝術的出發點完全不同。他在

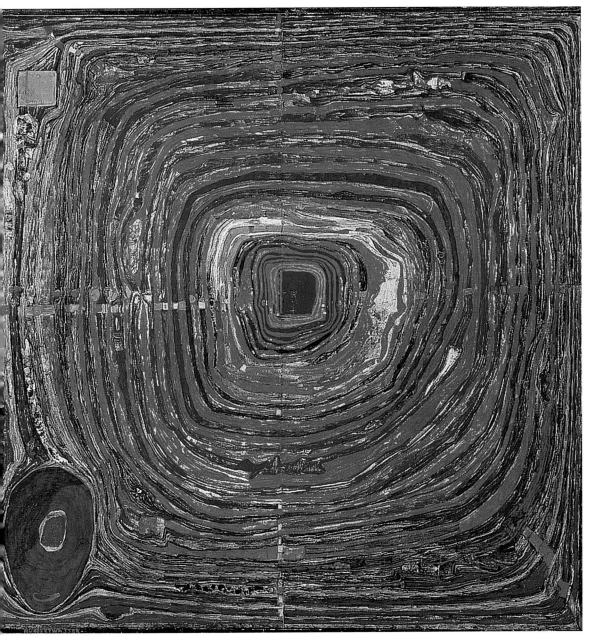

百水　**大道**　複合媒材　162×160cm　1955　奧地利畫廊藏

現代藝術界掀起一股新的方向與思想；在多彩的漩渦畫面中，表現出向外擴張及向內收斂的兩種運動，這種眩惑的象徵思想，說是幻想也好、神秘也好，總之是這位奇才畫家的根本思想。

亨德華瑟有時會強調自己行為的正確，但他並不勉強別人去附合理解他、接納他。這在他自己的行動或是自己所定的哲學宣言中，可以明確的顯示出來。雖然在他的宣言行動中，有過公然合理的猥褻行為（他曾在公眾的面前全裸的講演控訴合理主義以及抹殺人性的行為），而招致人們非議，誤認其為嬉皮的思想行為。可是這種被人認為狂人的聲明與無責任的行為，到後來還是明確地顯示了他內心中的真意。他經常引用基督對其教徒的教言用來比喻自己的行為，並不存有邪惡的他意，那是自身明白的真實。他常說他現在所得到的最大收獲，並不是現實的利益，而是在他的比喻教言中得到了成果。

在一九七二年所發表的「窗之權利──樹之義務」宣言中，呼籲延續自然生命的基本活動要素的草菌，應介入我們住居生活之中。窗外的草木，給予我們的健康與衛生上有很大的助益，同時也是阻止環境污染的最好武器。一九七二年透過奧地利、德國和瑞士等三國的電視演講中，他嘗試著去證明關於他所宣言的「窗之權利」。他邀請這不同國家的三個家族，使其在一個新聞與電視均無的無情報孤立狀態下，並且利用這一天的時間，他做了一次關於「窗之權利」的挑戰。木匠們在他的指揮下，把這三個家族「住家」的大門以及窗戶──給予大膽的增加改變；當夜，這些「住家」的家族們看了這些變容後的家宅，他們的眼光顯示了懷疑與不信。「我們之中大家都接受不了這被改變的住家，同時，大家也無法容忍這變容的家門，如果說那是可能被允許的話，除非他是藝術家，因為藝術家擁有一切的權利。」就這樣對於他的「窗之權利」宣言，只被認為是藝術上的問題，而非生活環境的議題。他的想法在人們根深的傳統思想中，無力地而且顯示著其「拒絕反應」。亨德華瑟的行為，經常是單純直覺而又自然發生的，並非計畫性的。從一個真實的感性中湧生出來，而這種真實性也常是不變的。

百水　**窗口權**　塑鋼土包覆線材與附著顏色 1972年2月22日落成 維也納安德路（右頁上圖、下圖）

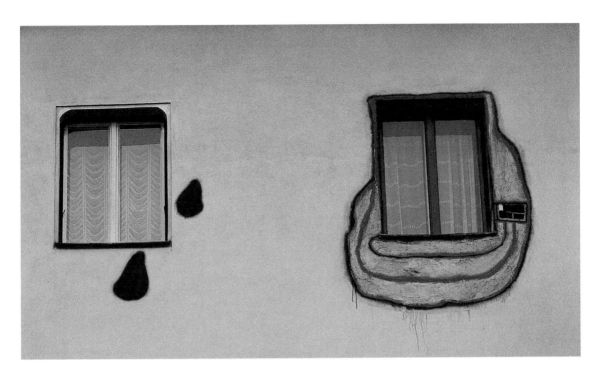

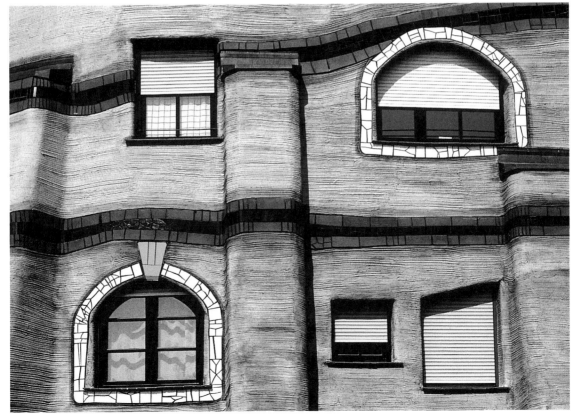

一九六八年他買了一艘舊木船，命名為「雨日船」。並開始
試著在船中生活，即使在那兒，他也熱心於環境保護的運動；他
製作許許多多竹旳樹木生長在屋頂四周的建築模型。在他的實際
生活上，對於環境的保護可以說是忠實的實踐者。

亨德華瑟舉行過「窗之權利」展覽，首先在巴黎展出，並巡
迴在五大洲三十五大都市，做「環球性的大巡迴展，可說是奧地
利對外文化外交政策的一環，同時也是在現代美術部門中，強力
推出的一位優秀嶄新的畫家」。奧國總理說：「奧地利把亨德華
瑟獻給全世界！」從這兒我們可以明顯的窺見奧地利在藝術上所
表現的姿態與魄力。

看了他那夢幻的建築模型，我們可以明確的窺出其強調在物
質文明中，綠色自然所佔的重要地位。在他構想的深處，隱含著
對自然的順從，以及難以脫離原始的眷戀——這是我們現代人對
原始自然所應再三痛切反省的重要課題。「人與自然不能共存的
話，人即無以生存。合理主義抹殺了人的創造性。現代建築家『
設計』監牢給人居住，而自己卻在中世古風的宅邸中過著優雅的
生活。我們只要有決心去做，在現代的都市建築中，仍然可以衍
生繁茂的森林；同時，人們如果把古式便坑加以利用的話，我們

百水　**多瑙河與盧梭兵
營**　鉛筆與水彩
29×40cm　1944
維也納藝術之家藏

百水　**教堂 I**
水彩、棕色水泥袋、畫
布　67×50cm　1951
維也納藝術之家藏
（右頁圖）

14

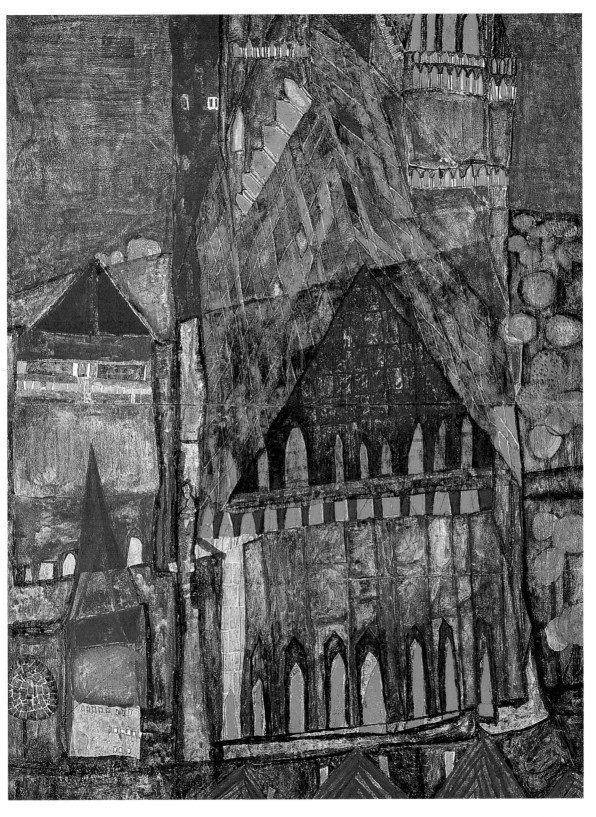

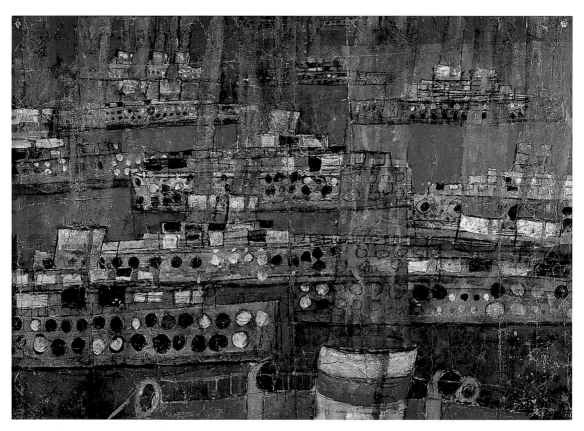

百水　**在唱歌的蒸汽船Ⅰ**　水彩炭筆於上了底漆的包裝紙　52×74cm　1950

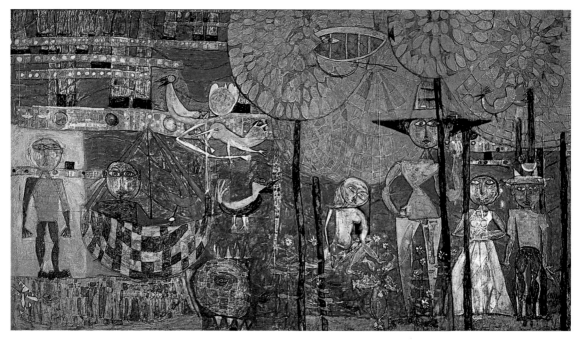

百水　**天堂─人類、樹林、鳥與船隻的樂園**　膠彩壁畫　275×500cm　1950

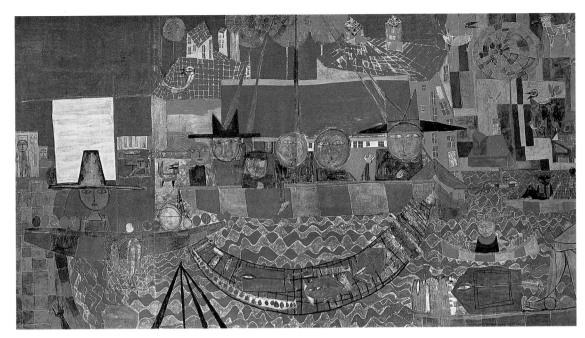

百水　**奇蹟的大漁豐收**　複合媒材　275×500cm　1950　維也納藝術之家藏

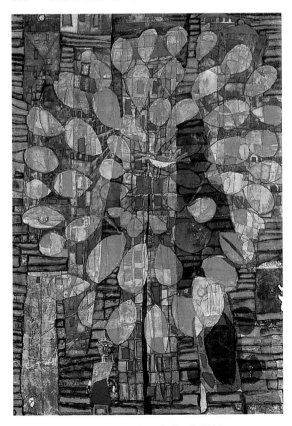

百水　**城市樹梢唱歌的鳥兒**　水彩及包裝紙
65×45cm　1951

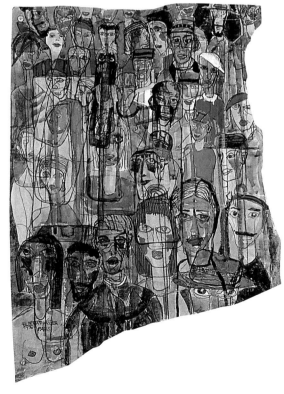

百水　**人**（於〈樹〉畫作背面）　水彩及不規則包裝紙
59×44cm　1950　維也納藝術之家藏

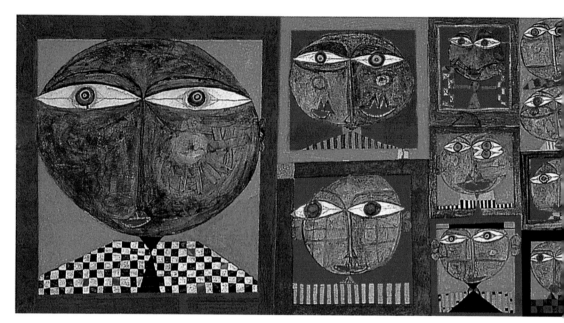

百水　**九十九個頭**　複合媒材．80×275cm　1952

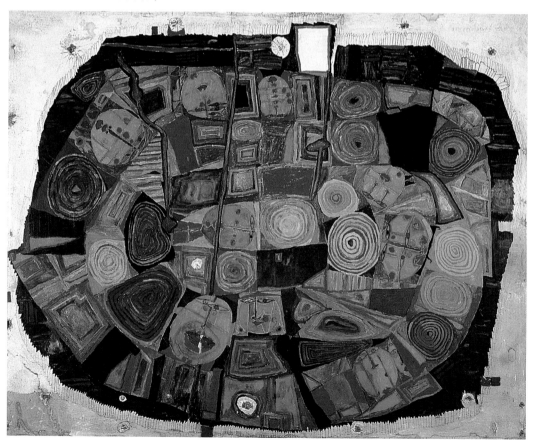

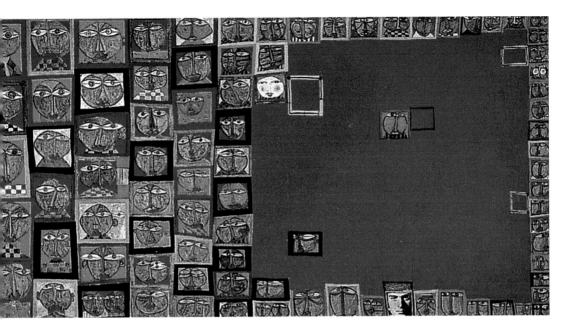

百水　**街頭的價值觀**　拼貼、於馬路上撿到的物件　59×81cm　1952
百水　**讓亡者快樂的花園**　油彩與木板　47×58.5cm（左頁下圖）

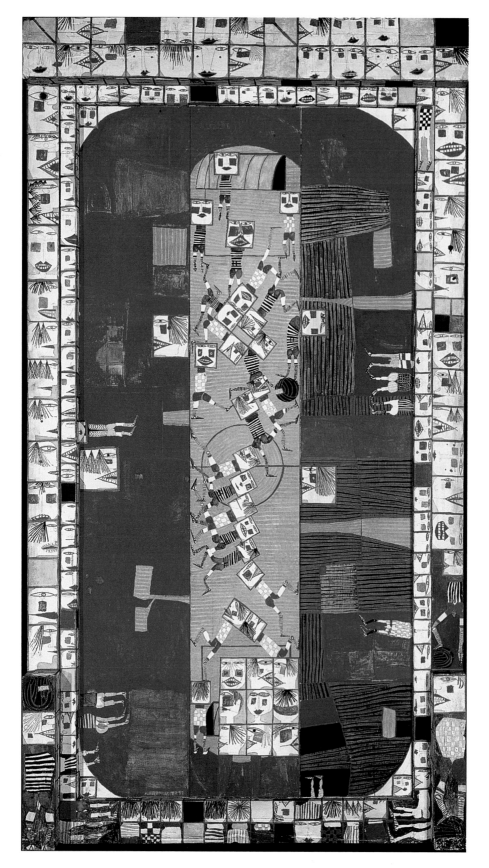

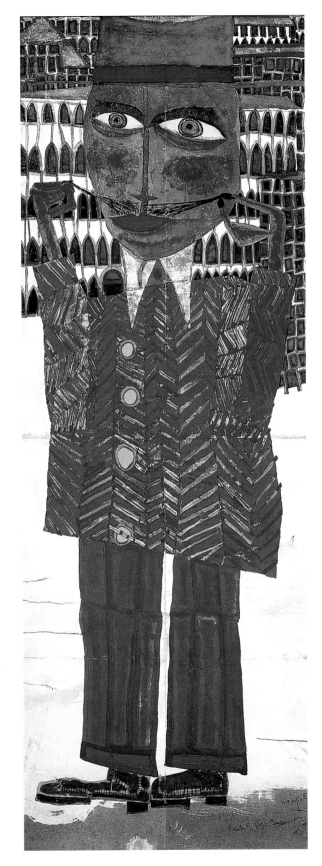

百水 **玩弄自己鬍鬚的歐洲人**
水彩於包裝紙上 128×46cm 1951

百水 **世紀競賽** 油彩於老舊木製畫框
190×103cm 1952（左頁圖）

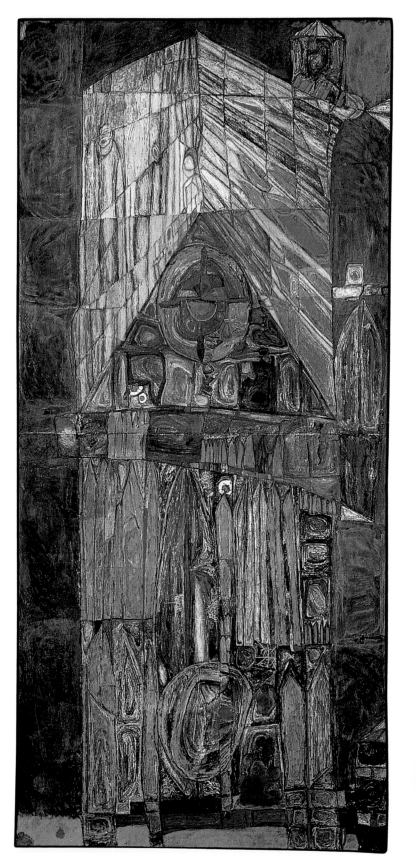

百水　**教堂** II
油彩、蛋彩於兩塊木板
117×55cm　1953

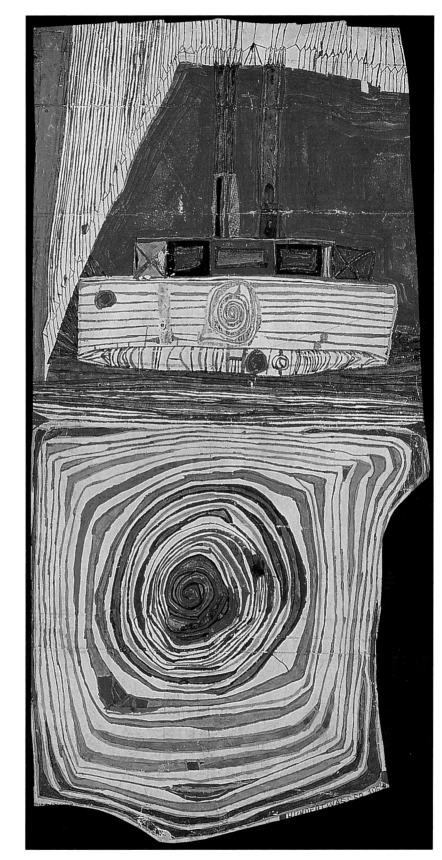

百水　旋轉木馬
水彩與邊緣不規則
包裝紙　50×49cm
1955

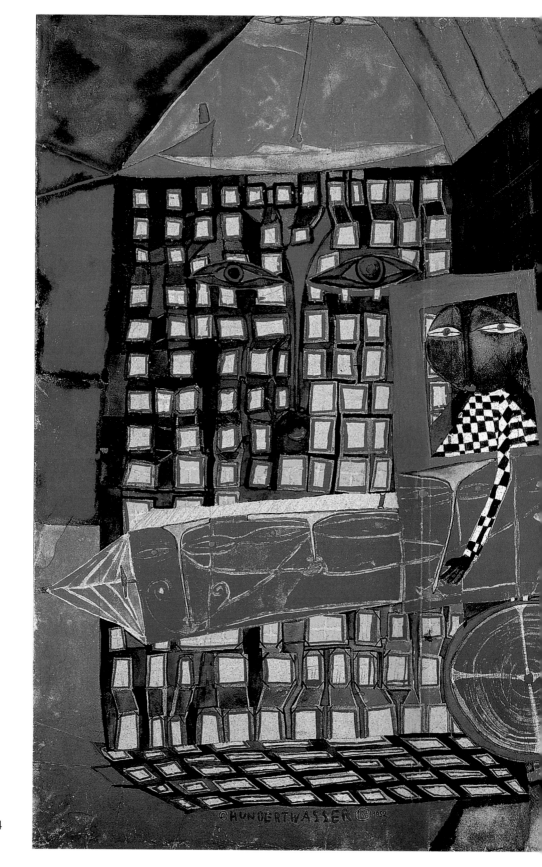

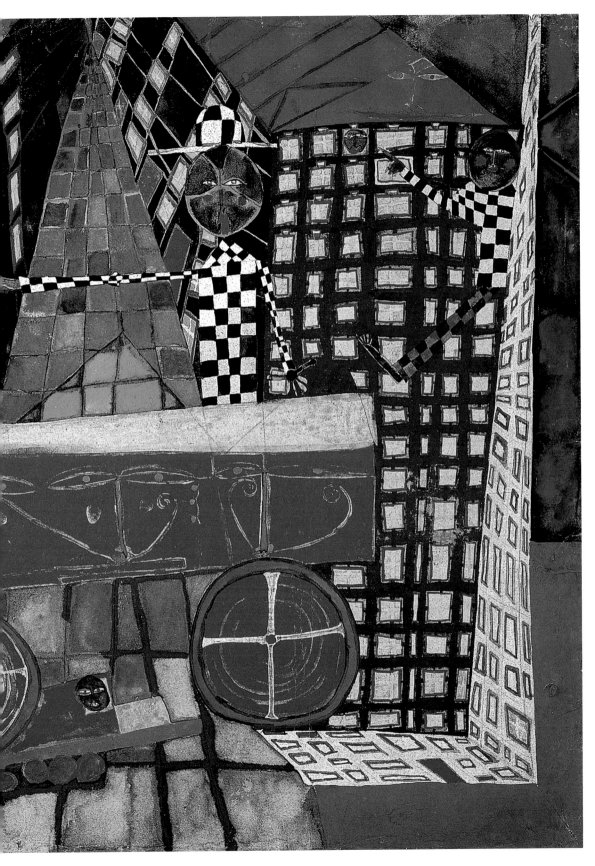

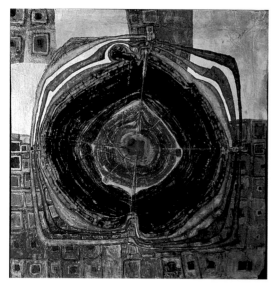

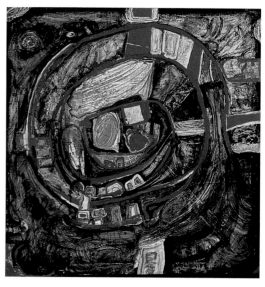

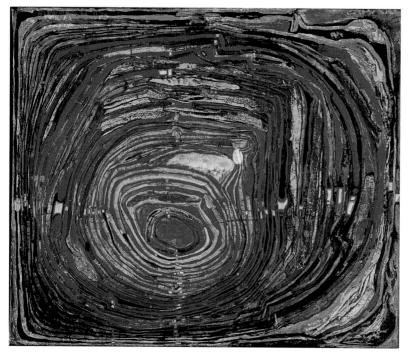

百水　**一顆落入城市的**
雨滴　水彩、彩色筆包
裝紙　42×41cm
1955　維也納藝術之家
藏（左頁上左圖）

百水　**睡眠的蝸牛一種**
奧地利的景觀
複合媒材
101×102cm　1957
紐約古根漢美術館藏
（左頁上右圖）

百水　**超脫的懷舊之情**
—螺旋形的　複合媒材
66×79cm　1958
（左頁下圖）

百水　**向潑色畫法致敬**
複合媒材
195×130cm　1961
維也納藝術之家藏
（右頁圖）

也有可能讓各處大廈都長滿青油油的花草，假如有人嫌這糞坑很
臭的話，那麼滿天飛聚的汽油臭味，我們何以不吵嚷？」

　　對亨德華瑟給予自然環境的愛心，以及他在藝術上的獨特思
想，我們再三深寄以無窮的厚望。

百水　**做白日夢的卡車**
司機和他的房子
50×70cm　1952
（24～25頁圖）

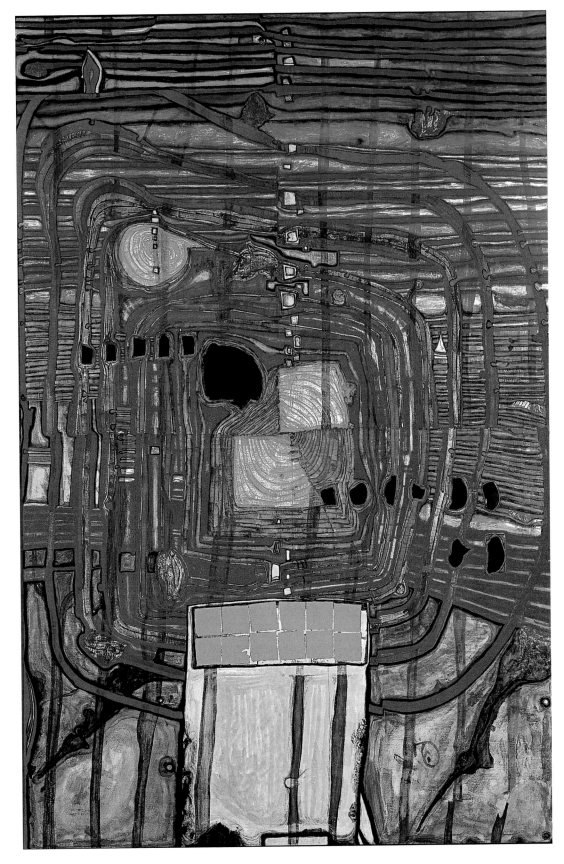

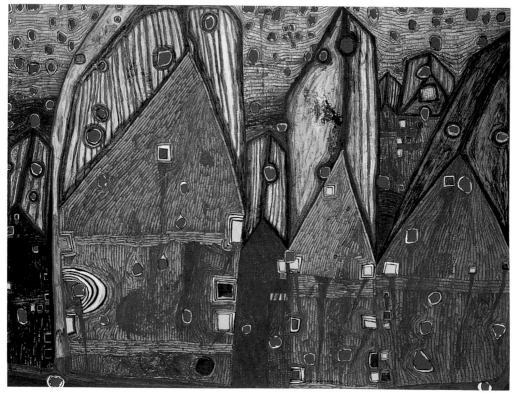

百水　**血雨下的房子**　複合媒材　97×130cm　1961　岡山大原美術館藏

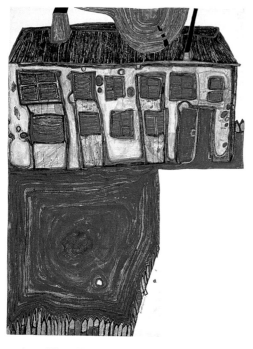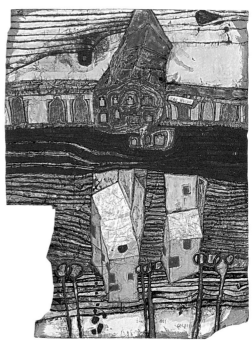

百水　**感染天花的奧地利房子**　水彩與包裝紙　64×48cm　1961（左圖）
百水　**印度的工廠**　水彩與金箔於包裝紙　64×49cm　1961（右圖）

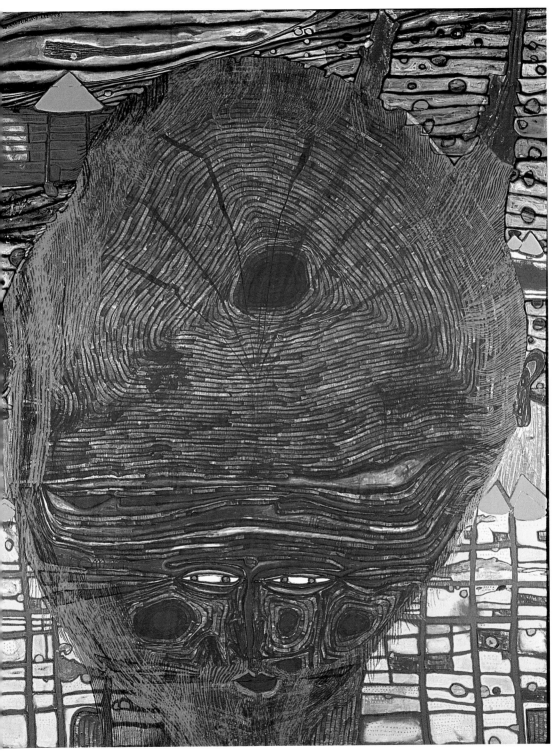

百水　**鬍鬚是禿頭男子的草地**　複合媒材　146×114cm　1961　維也納藝術之家收藏

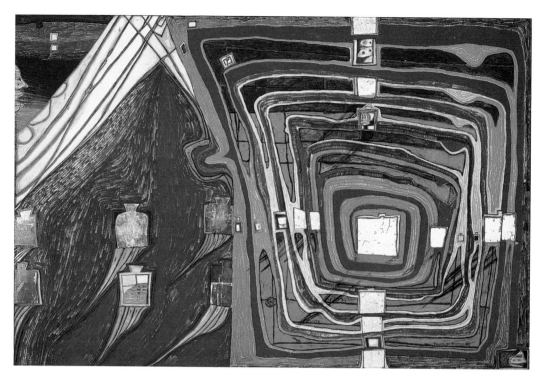

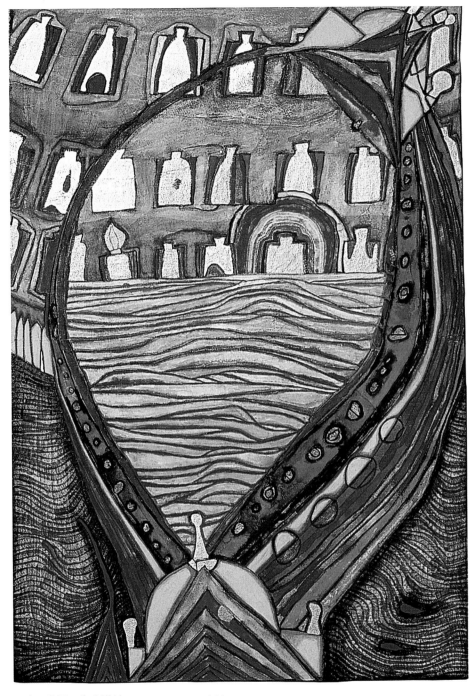

百水　**墓園**　複合媒材　89×116cm　1963

百水　**鄰居 III**　複合媒材　130×195cm　1964　丹麥露易西安納當代美術館藏（左頁上圖）
百水　**一千個窗戶**　複合媒材　195×130cm　1962（左頁下左圖）
百水　**蒸汽船局部**　複合媒材　195×130cm　1963（左頁下右圖）

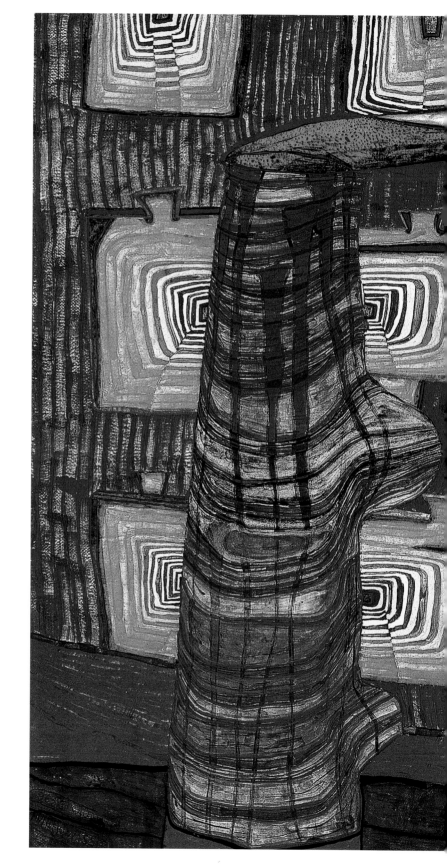

百水
船骸—威尼斯號沈船
複合媒材
68.5×49cm 1964

32

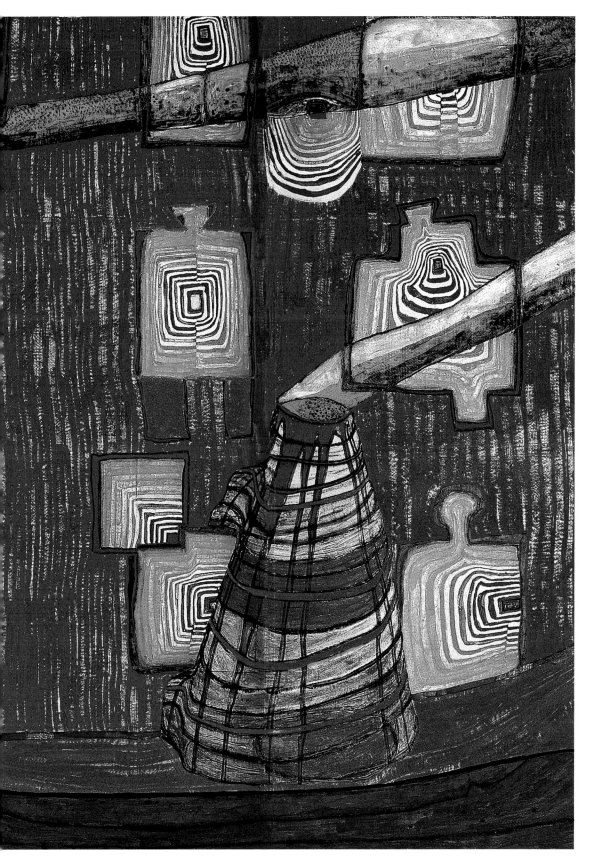

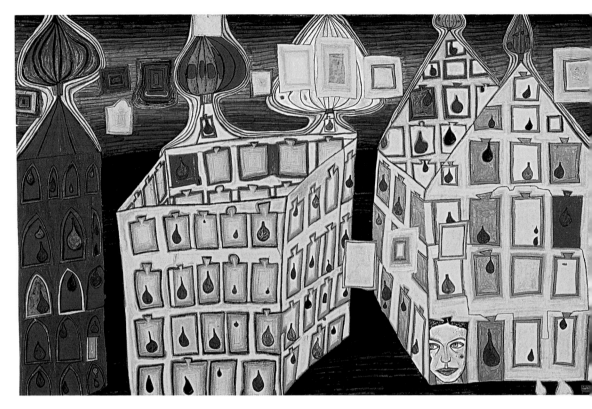

百水　**黃色房屋—等待別處的愛是沉痛的**
複合媒材　80×130cm
1966　維也納藝術之家
藏（上圖）

百水　**通向你的道路**
複合媒材　60×73cm
1966　維也納藝術之家
藏（下圖）

百水　**悲傷的席勒**
複合媒材　116×73cm
1965　維也納藝術之家
藏（右頁圖）

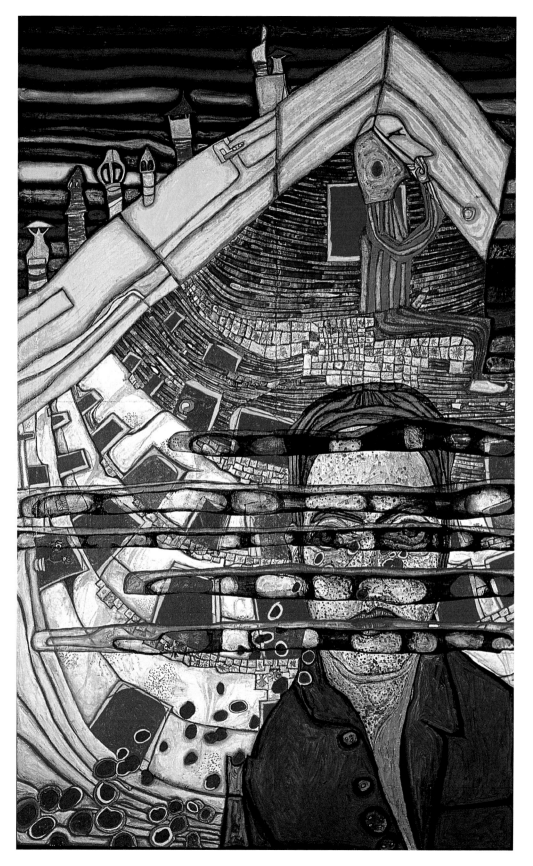

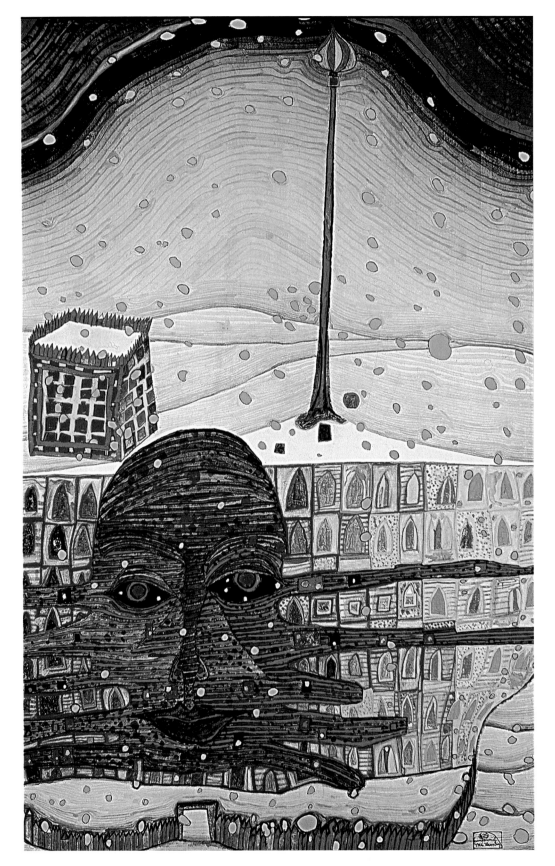

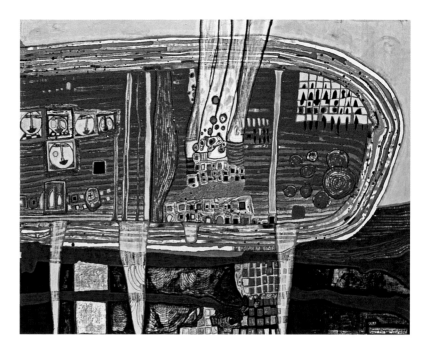

百水　**甜海在鹹海殖民
的航行─荷蘭佐列城的
蛋殖民地**　複合媒材
72×91cm　1967

百水　**冬季繪畫─白雪
先生**　複合媒材
92×60cm　1966
（左頁圖）

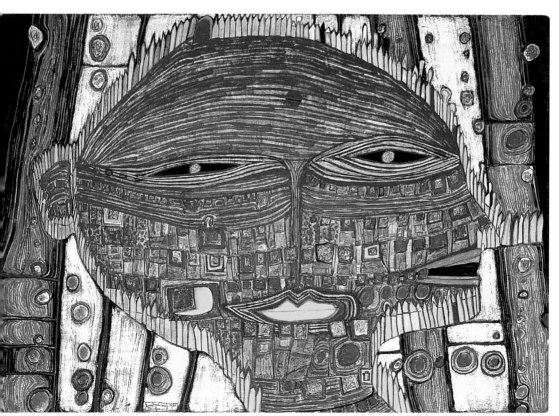

百水　**來和我一起散步─雙關語**　複合媒材　51×73cm　1970

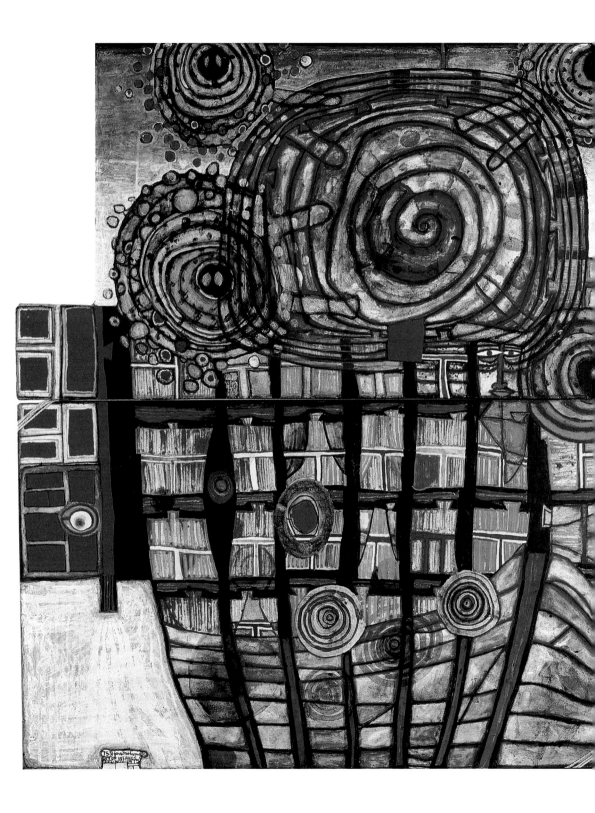

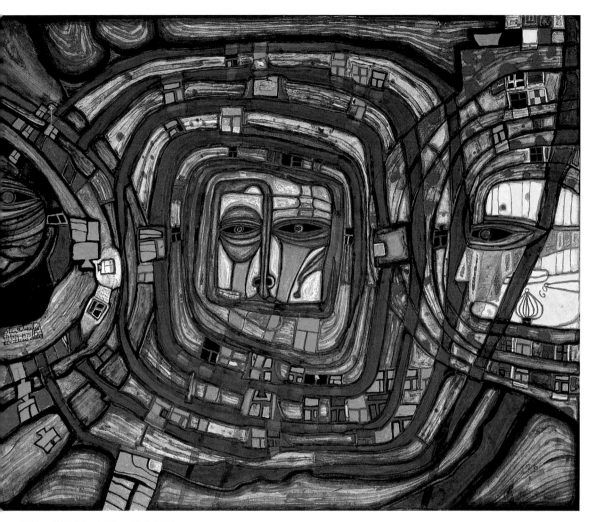

百水　**傑克斯・雪玲**　複合媒材　50×61cm　1975
百水　**室內天空的逃亡**　複合媒材　78×67cm　1975（左頁圖）

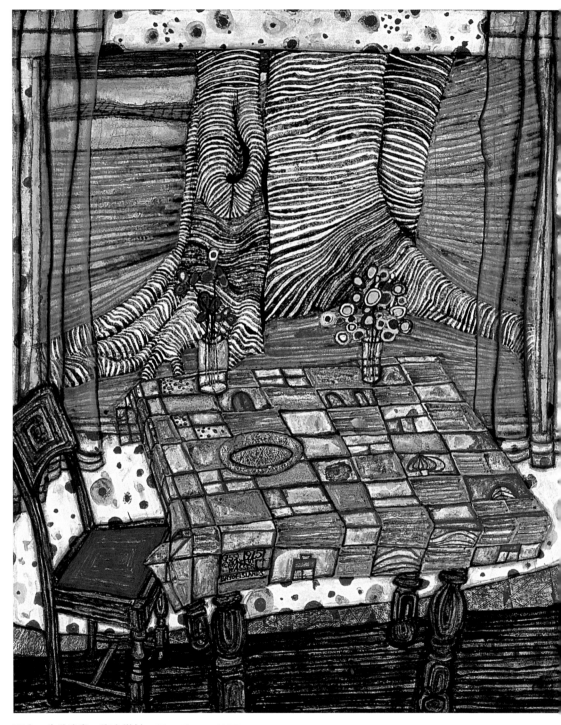

百水　**失欲之島**　複合媒材　59×48cm　1975
百水　**和樹的對話**　複合媒材　67×40cm　1975（右頁圖）

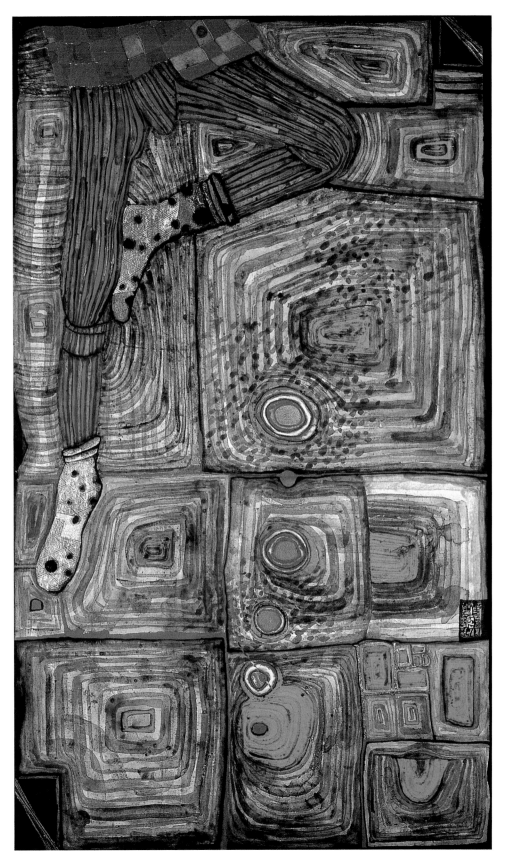

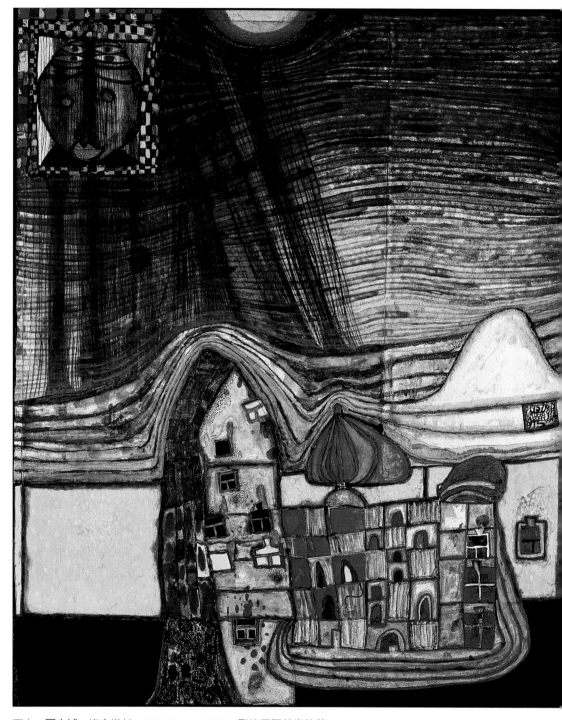

百水　**雨之城**　複合媒材　59×48cm　1975　聖地牙哥美術館藏
百水　**樹人花瓶—花瓶樹人—人花瓶樹**　複合媒材　73×50cm　1974（右頁圖）

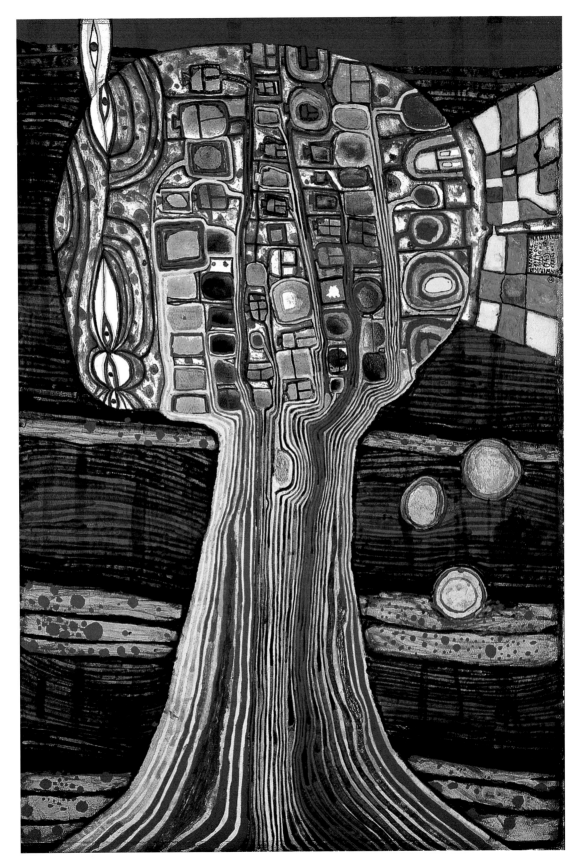

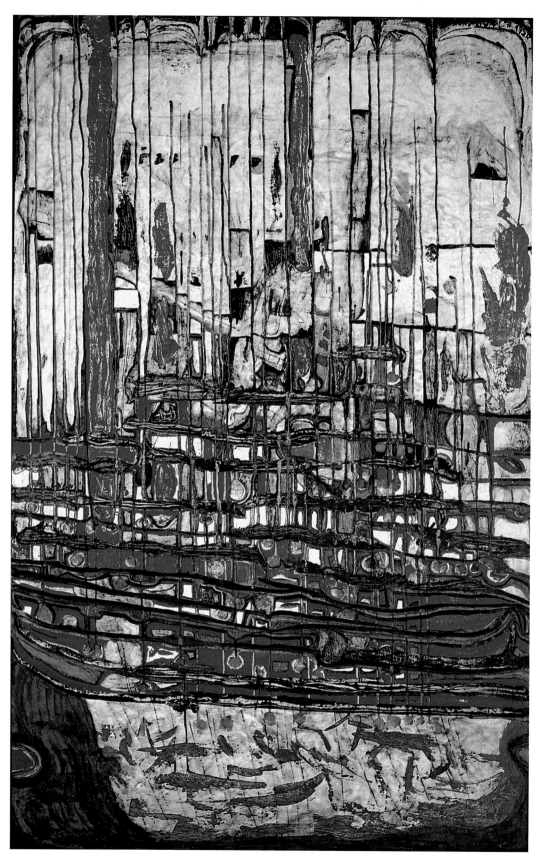

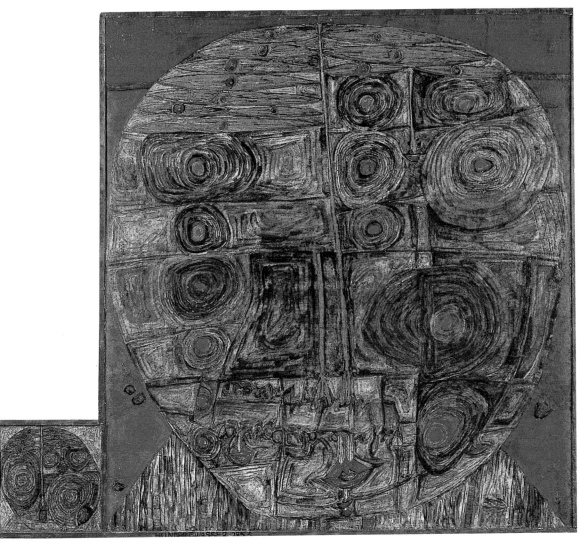

百水　**阿拉伯地理學家的後代**　油彩於木板　58×55cm　1953
百水　**十六條河匯集了**　複合媒材　146×94cm　1958（左頁圖）

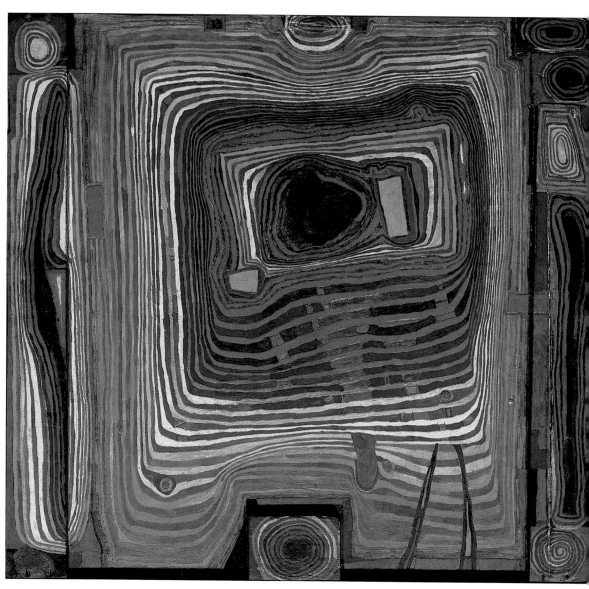

百水　**血依循環流動而我有一台腳踏車**　油畫於木製浮雕　51×54.5cm　1953

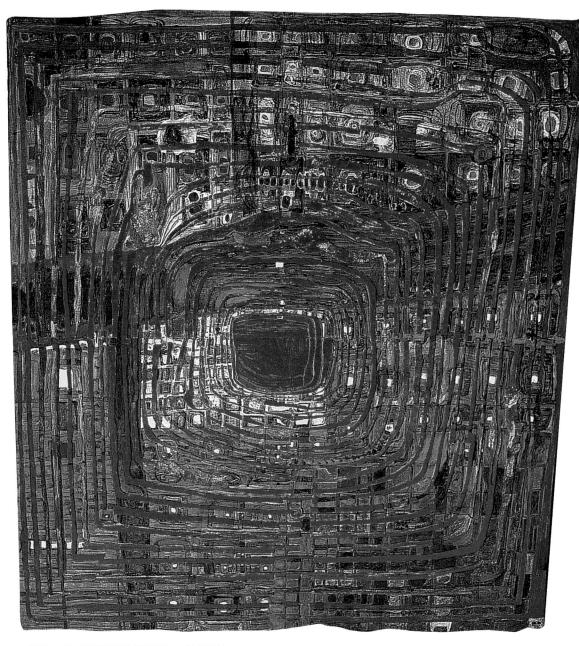

百水　**從太陽邊際看到的城市**　複合媒材　150×135cm　1955

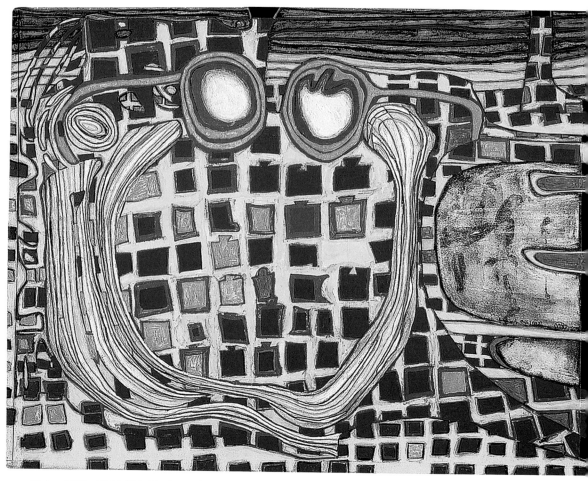

百水　**阿蘭‧儒弗瓦的眼鏡融化了**（受到磨菇影響的第二幅畫作）　水彩　50×65cm　1966
百水　**里百鉈的教堂—綠光**　複合媒材　65×51cm　1965（右頁圖）

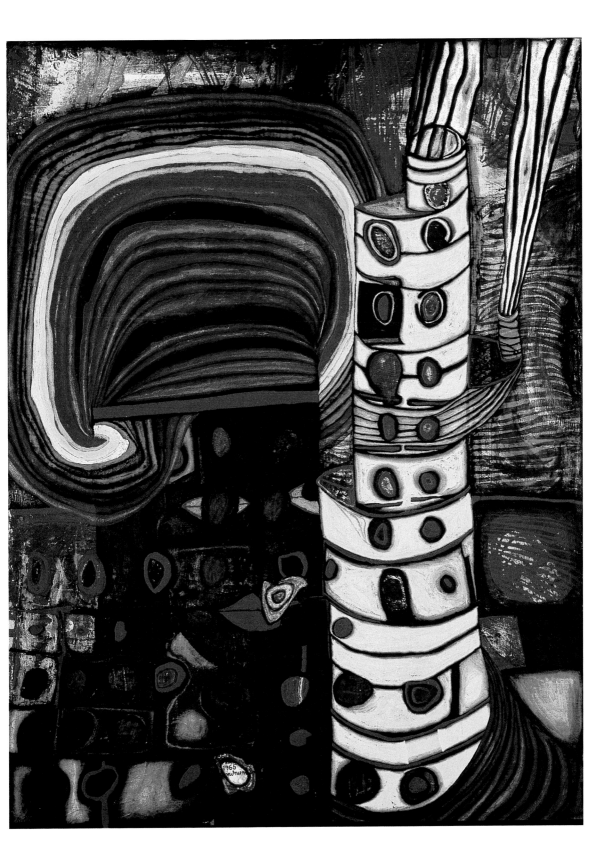

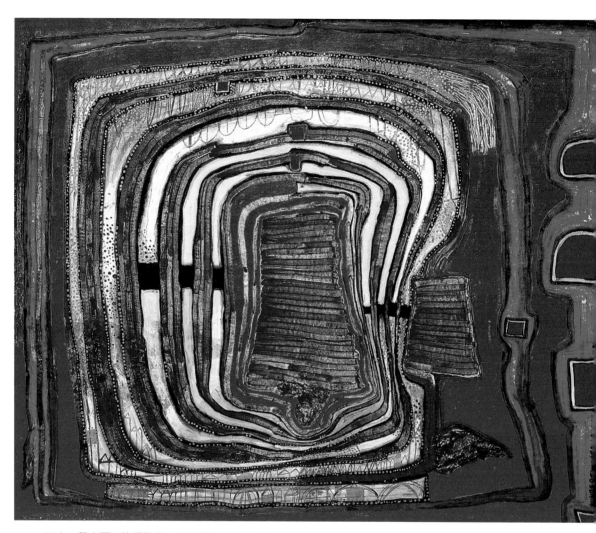

百水　**黃金雨下的螺旋形**　複合媒材　61×73cm　1961
百水　**希臘的盡頭**　複合媒材　67×48cm　1964（右頁圖）

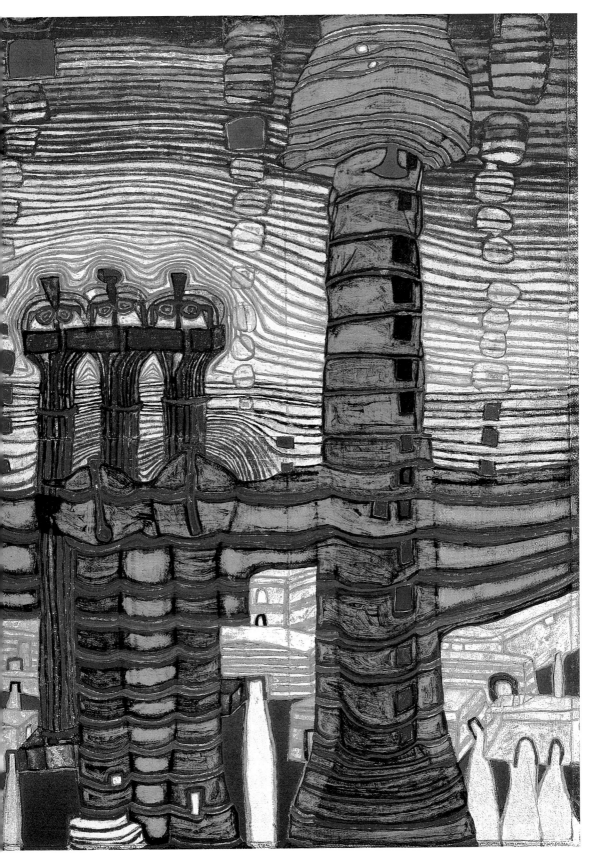

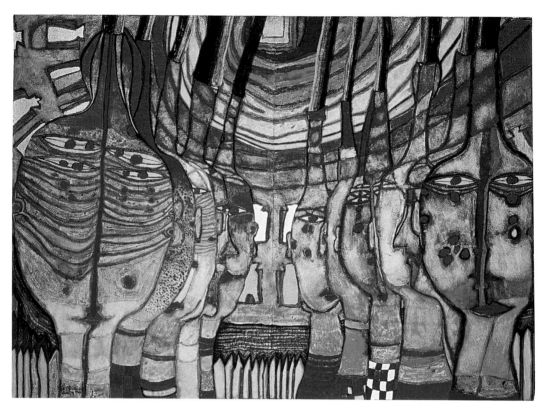

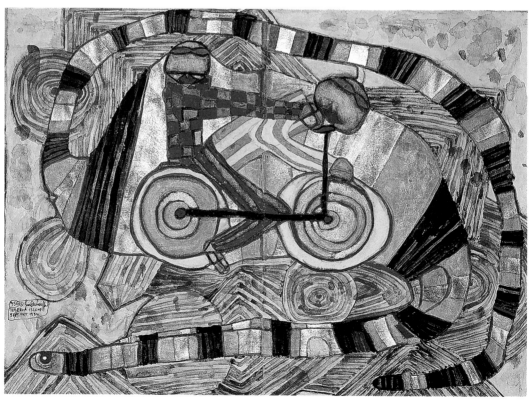

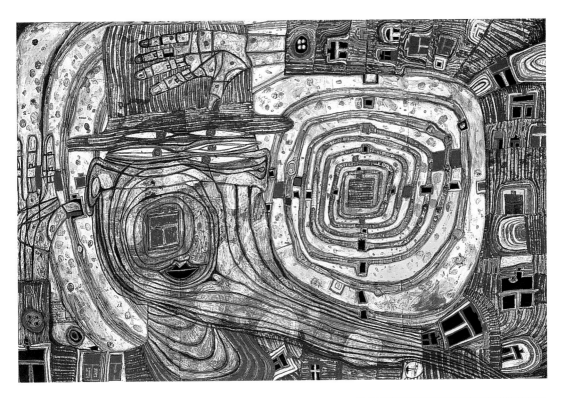

百水　**盧伯宗**（德國神話故事裡的精靈）
複合媒體　82×123cm　1977（上圖）

百水　**黑色的天空先生**　複合媒材
67×40cm　1975（下圖）

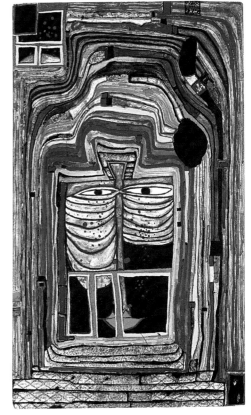

百水　**希臘人的結局**　複合媒材　49×68cm
1964（左頁上圖）

百水　**巨大彎曲的海蛇**　水彩於上底漆的紙
41.7×57.7cm　1994　維也納藝術之家藏
（左頁下圖）

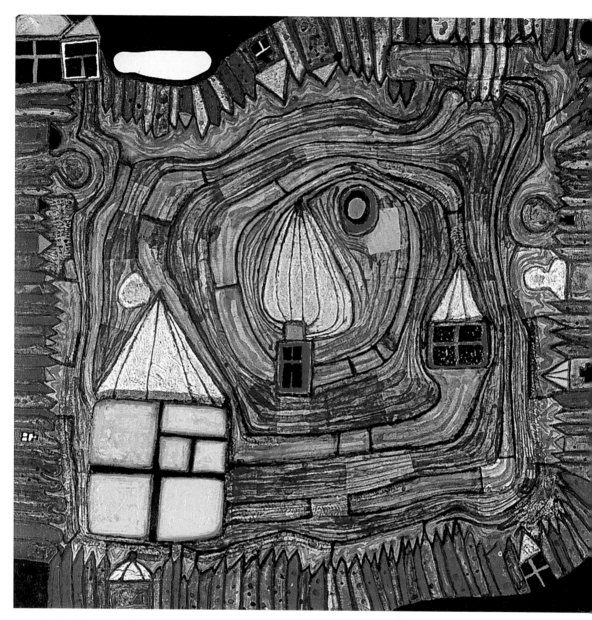

百水　**水之盡頭**　複合媒材　50×50cm　1979
百水　**巴比倫塔裡的盲眼維納斯**　複合媒材　104×90cm　1975（右頁圖）

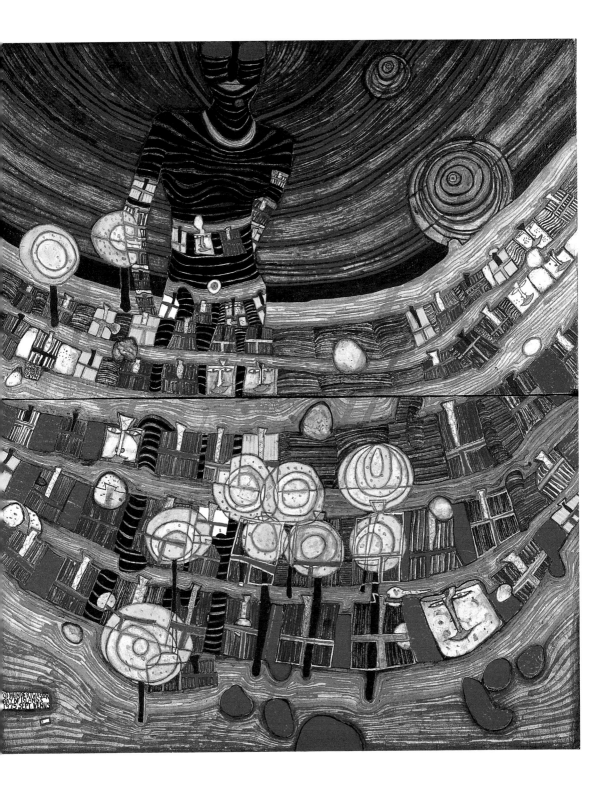

55

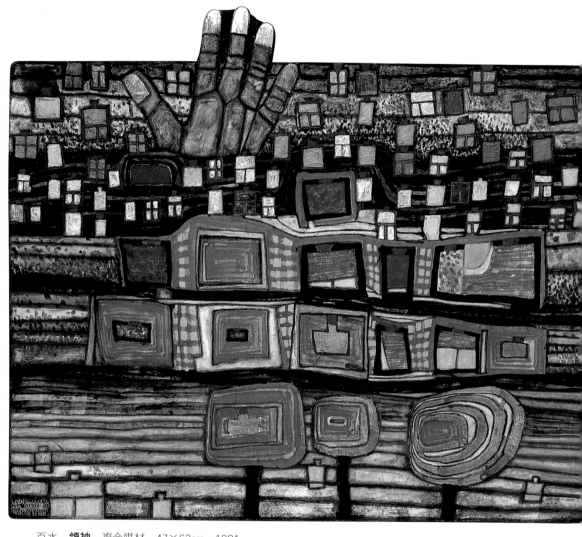

百水　**領袖**　複合媒材　47×62cm　1981
百水　**愛真的是**　複合媒材　100×70cm　1978（右頁圖）

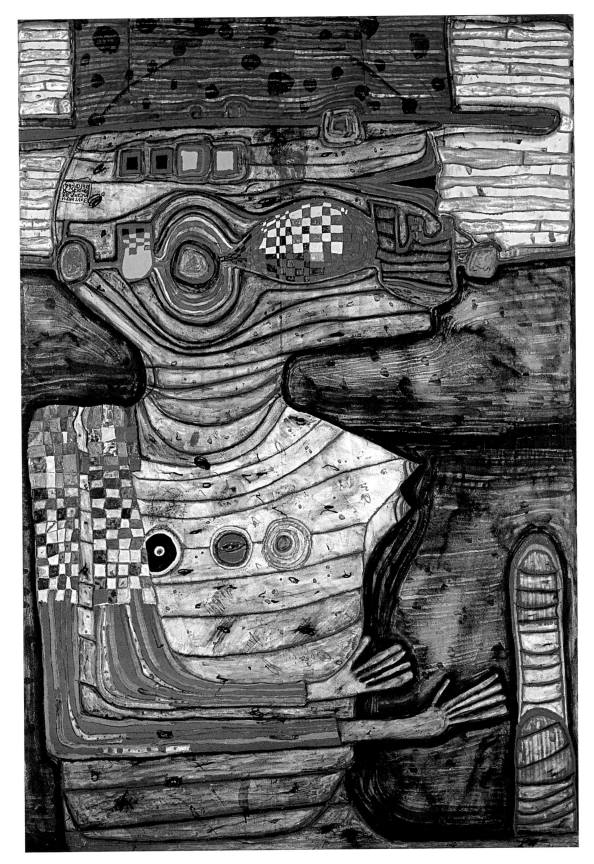

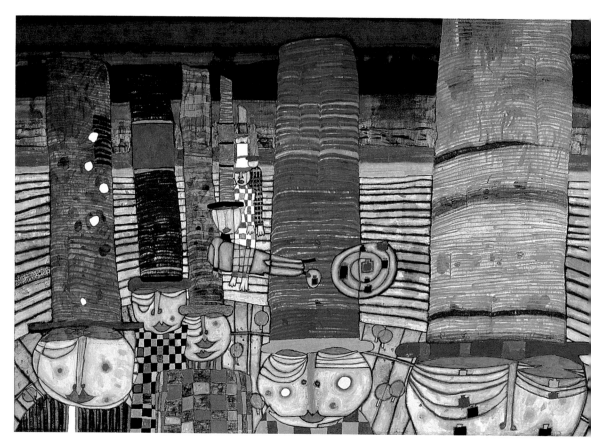

百水　**帽子戴你**　複合媒材　81×116cm　1982
百水　**彩虹屋**　複合媒材　117×88cm　1977（右頁圖）

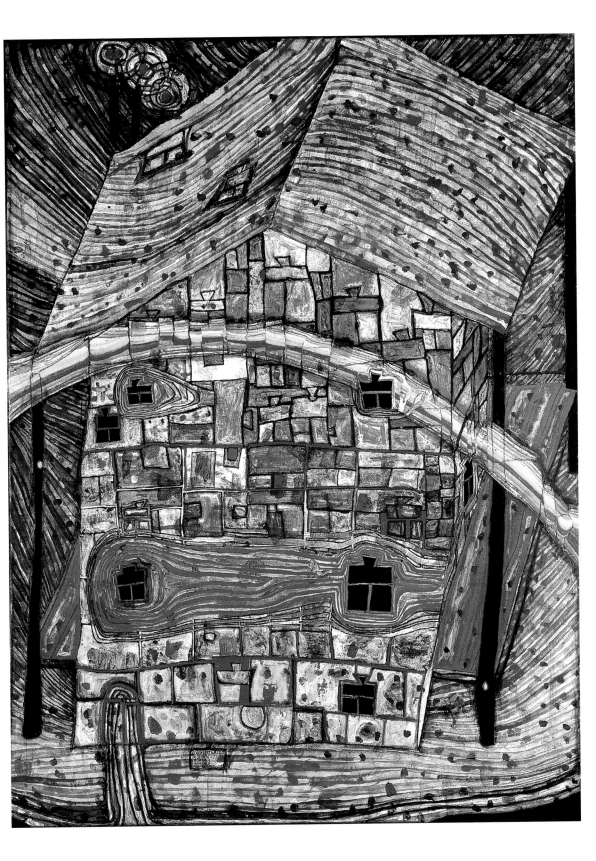

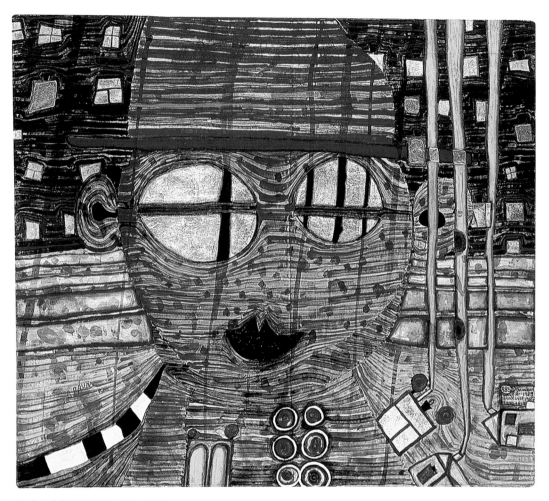

百水　**中國人的觀點**　複合媒材　65×75cm　1987
百水　**溫柔的小船**　複合媒材　64×43cm　1982（右頁圖）

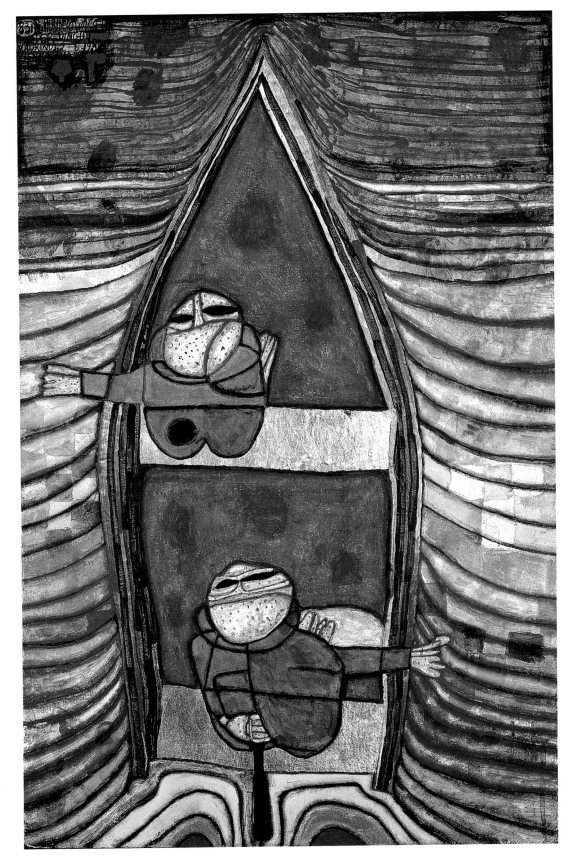

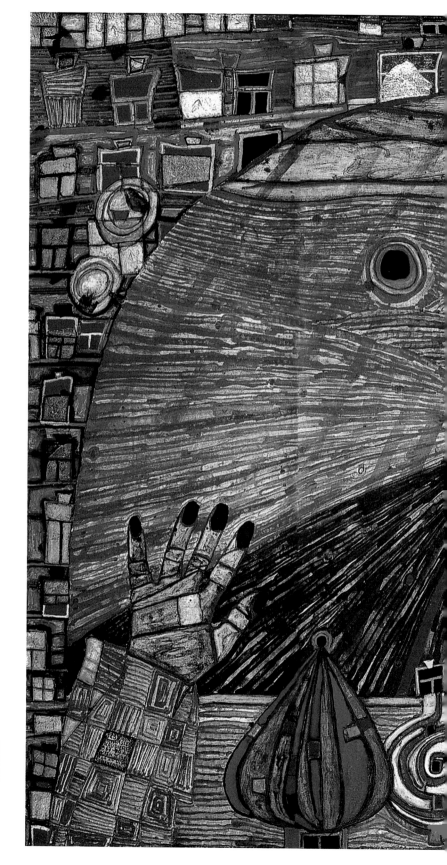

百水　從你回到我的
方式—她承載蘊藏所
有的知識　複合媒材
89×116cm　1981

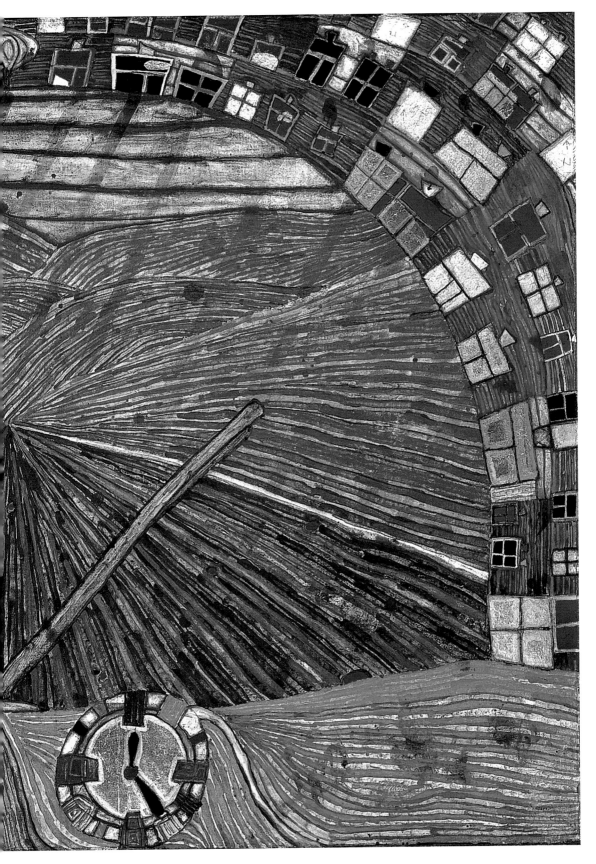

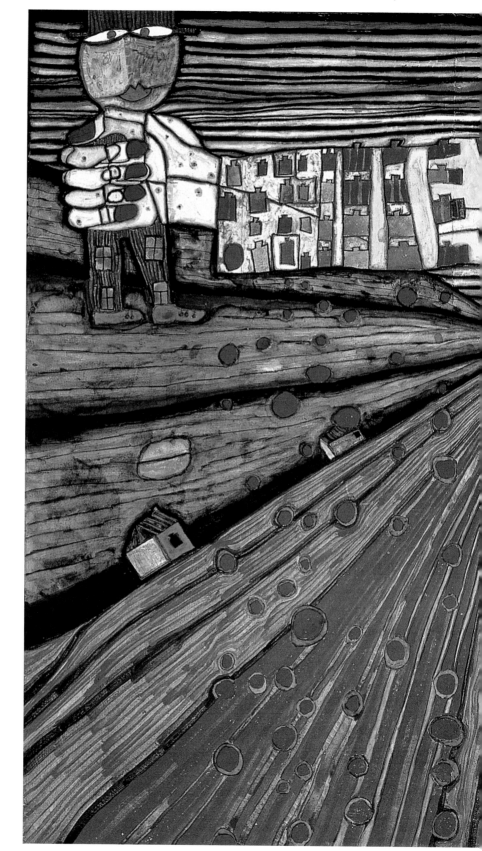

百水
領往社會主義
的道路
複合媒材
97×129cm
1982

64

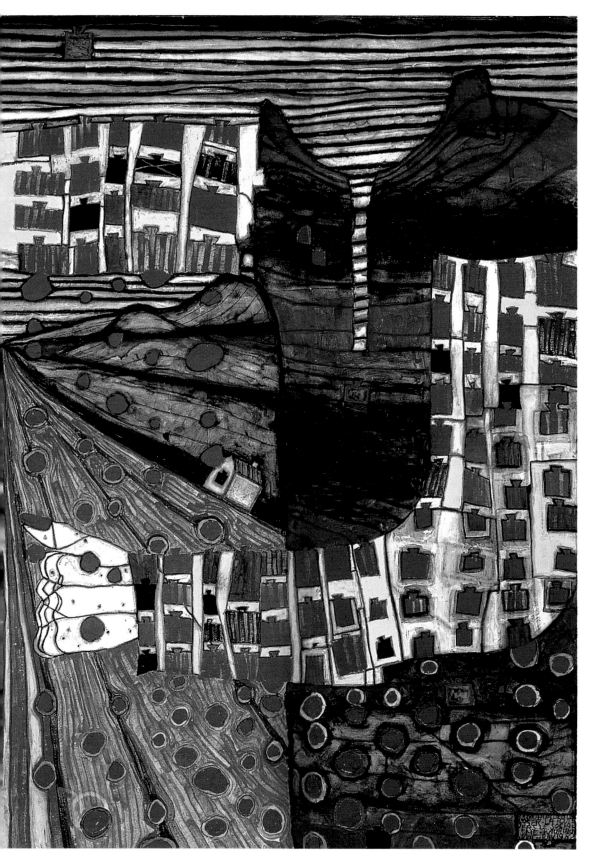

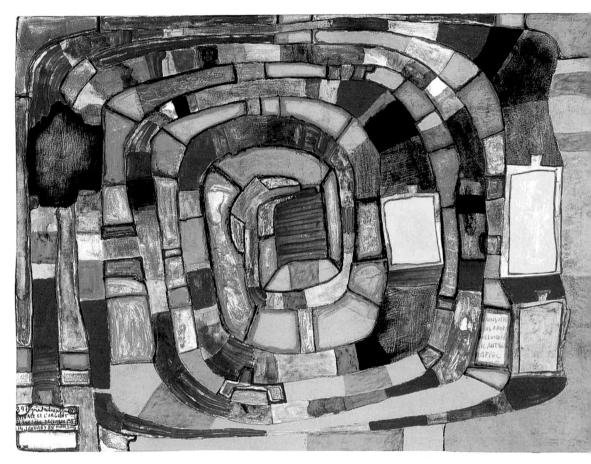

百水　**銀色螺旋**　複合媒材　51×70.5cm　1988

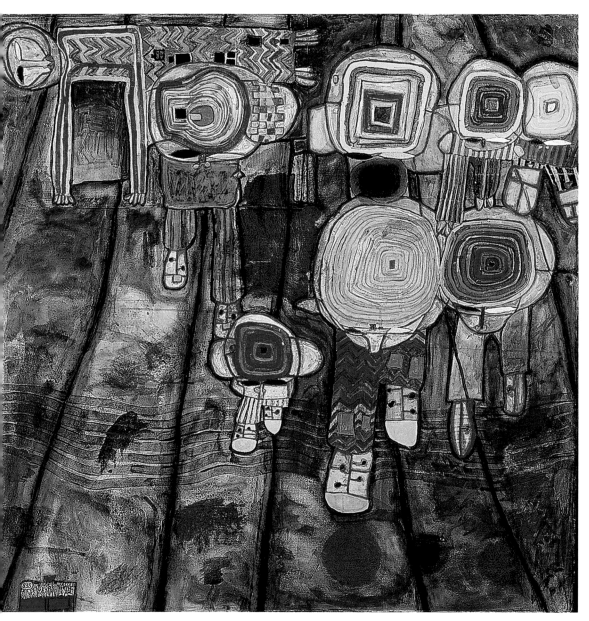

百水　**沉思者**　複合媒材　90×90cm　1982

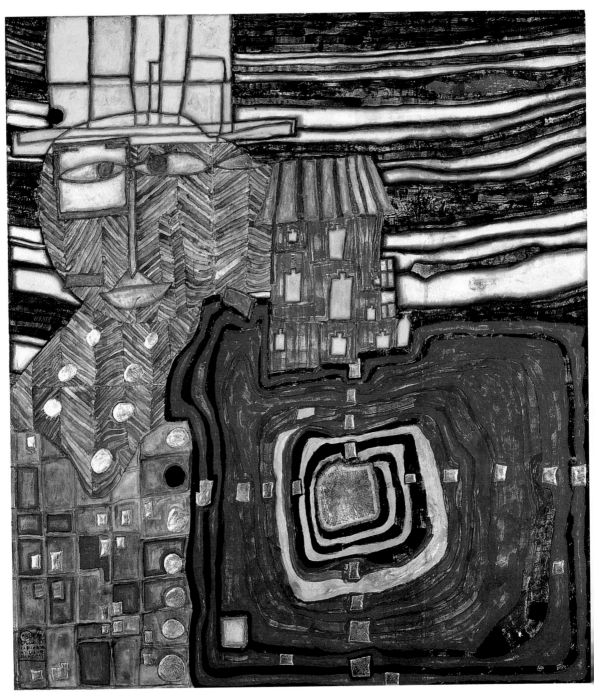

百水　**全耳**　複合媒材　81×71cm　1997

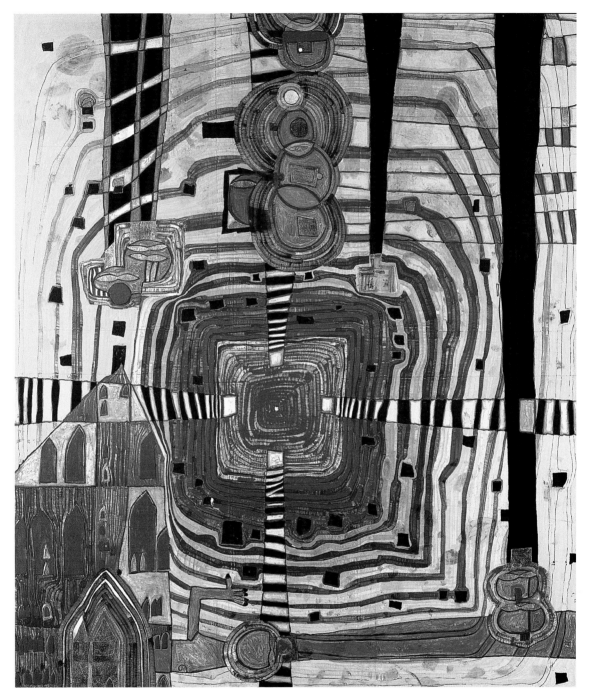

百水　**特寫泰戈爾的陽光無垠**　複合媒材　151×130cm　1994

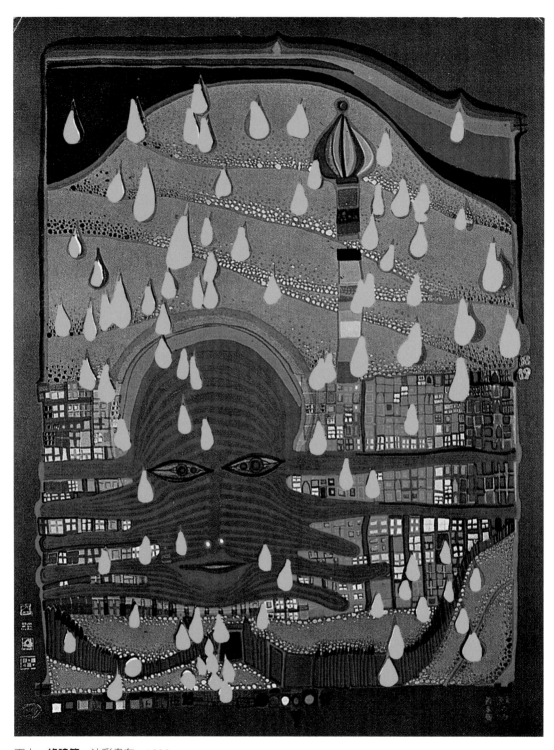

百水　**綠建築**　油彩畫布　1982
百水　**悲非悲是雨晴─從雨晴到雨天**　絹印　62×49.5cm　1968（右頁圖）

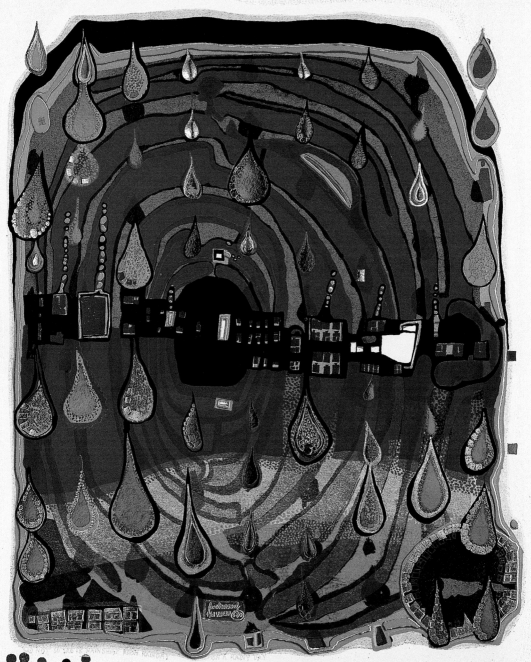

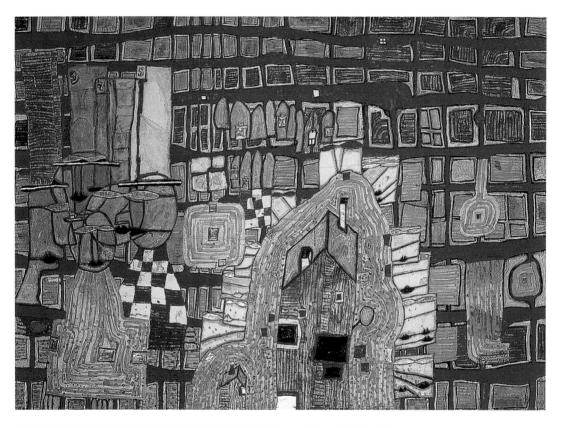

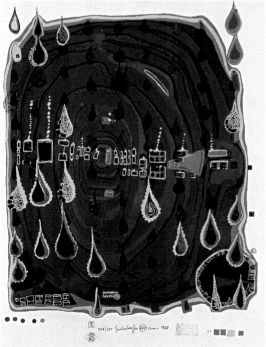

百水　**格線的反叛**
複合媒材　94.5×129.5cm
1996（上圖）

百水　**悲非悲是雨晴—從雨晴到雨天**
絹印　62×49.5cm　1970（左圖）

百水　**疾病的小皇宮**
日式木板畫　34.5×24cm　1973（右頁圖）

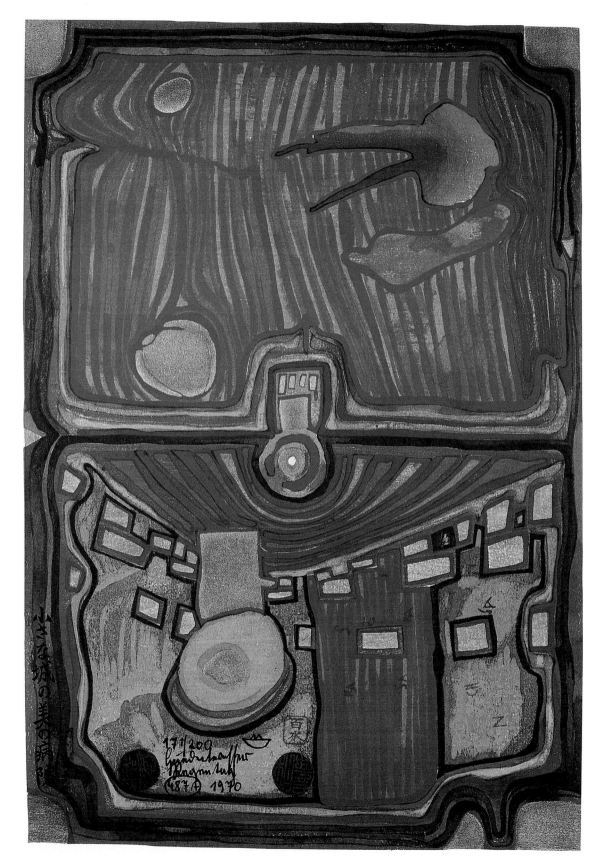

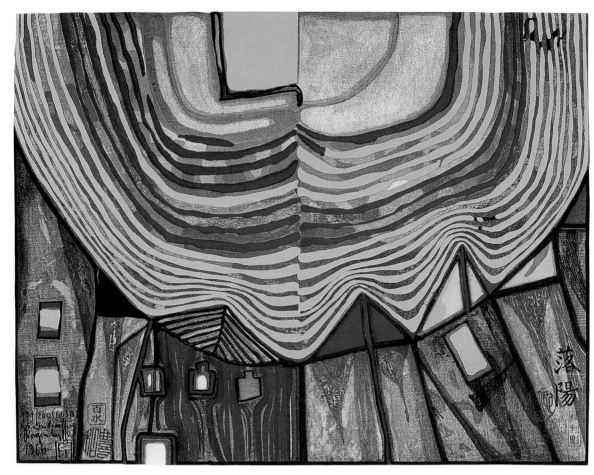

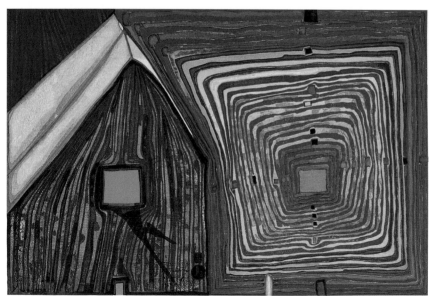

百水　日落　木板畫
25.5×33cm　1973
（上圖）

百水　螺旋太陽與月亮
小屋—鄰居們　木板畫
32.4×49.3cm　1973
（左圖）

百水　蜘蛛間的關係
木板畫　31.2×24cm
1973（右頁圖）

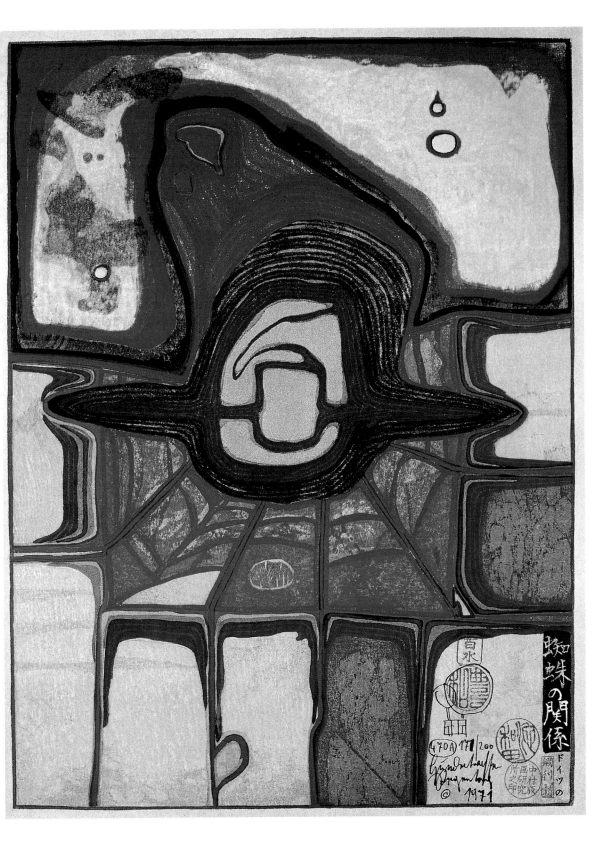

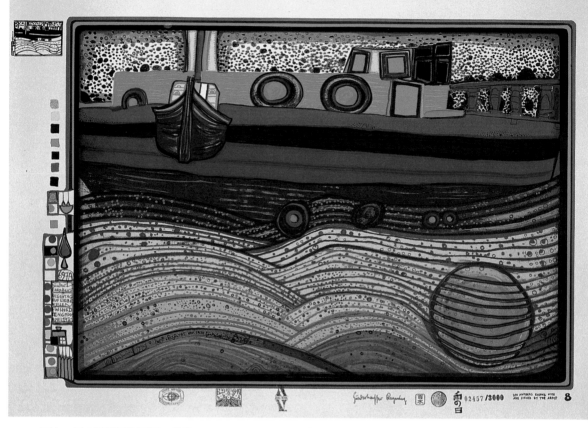

百水　**愛之浪潮下的雨天**　絹印　40.5×59.8cm　1972出版
百水　**滾動─乞丐、睡者、夢想家、沉思者**　複合媒材印刷　70×50cm　1988（右頁圖）

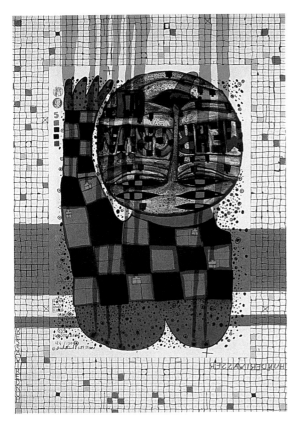

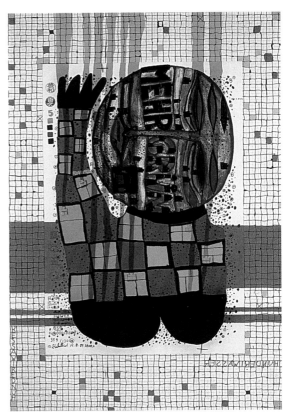

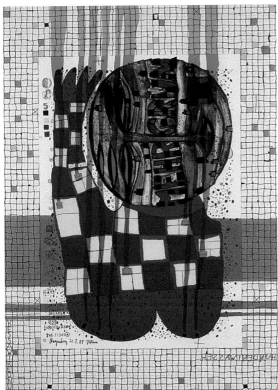

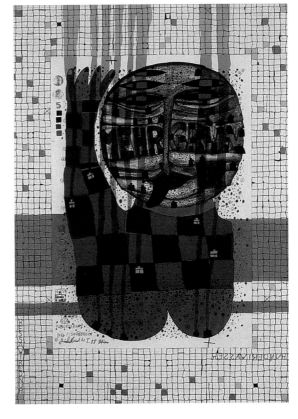

百水的藝術與他的
「五層皮膚」

　　在維也納有一棟奇形怪狀的國民住宅，是許多藝術愛好者及遊客指定造訪的一站。這棟「百水公寓」（Hundertwasser Haus）總是令觀者驚嘆不已，它的造型設計完全顛覆人們對公寓房子的概念——不規則排列的窗戶、繽紛的色彩、凹凸不平的地板、以波浪狀線條塗佈的牆壁、被植入居住空間環境的樹木、洋蔥狀的尖塔、巴洛克風格的廊柱……。裡頭的每一住戶彷彿都各自住在充滿獨特性格的藝術空間中，讓人不禁為其奔放的設計構想嘖嘖稱奇，更令人驚訝的是，主事者於55歲時才開始從事建築師的工作，而在那之前他雖已是具有國際名聲的畫家，但他卻只在21歲時於維也納藝術學院上過三個月的藝術課程而已，這位充滿傳奇色彩的藝術家就是亨德華瑟（Friedensreich Hundertwasser, 1928～2000），後來他自己以其名之 "Hundertwasser" 直譯為中文的「百水」。

　　亨德華瑟可以說是奧地利二十世紀後半葉名氣最響亮、同時評價也備受爭議的藝術家之一。在百水公寓不遠處的維也納藝術之家（Kunsthaus Wien），這棟同樣造型奇特的館中展出了大量亨德華瑟的作品，可以看到他的創作小至郵票設計、紀念幣、車牌設計、書籍封面，大至龐然的建築物。他的藝術展演遍及全球，

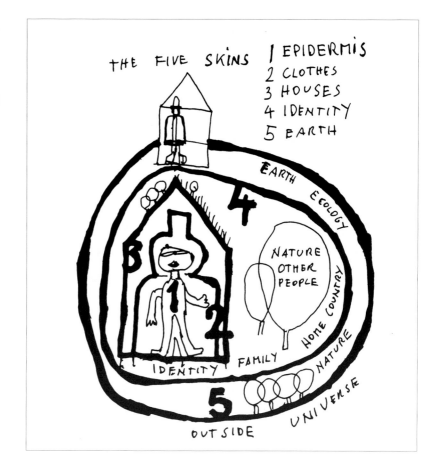

他之所以有名，除了因其作品本身具有強烈的魅力之外，也在於
他所做的種種藝術活動——辦畫展、示威活動、裸體發表演說、
舞台表演、電視演出……。或許對學院派的藝術家來說，會譏之
為「作秀」，但他確實透過了極具效果的手法，在帶給人們震撼
之餘，也注意到他藝術作品下的理念和訴求，並給予創作者所期
待的共鳴。

　　亨德華瑟發表過許多令人耳目一新的理念，其中最為人所熟
知的就是「五層皮膚論」。他以人的五層皮膚來表達他的創作理
念：第一層是人與生具來的表皮；第二層皮膚是衣服；第三層皮
膚是房子；第四層皮膚是從家庭、朋友到群體相關的社會環境；
第五層皮膚是地球的生態環境。縱其一生，他熱力四射的藝術觸
角遍及如是廣泛的領域，他像個傳教士般的致力以藝術的力量推

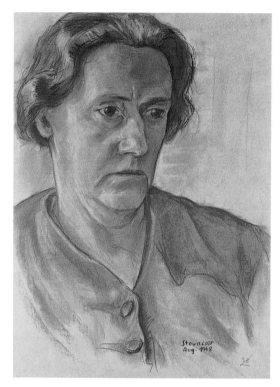
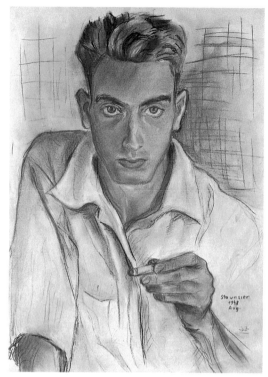

動他所關心的層面，傳達他所深信的生活價值與對美感的信念。

　　看到亨德華瑟充滿童趣和明亮色彩的作品，很難想像他的出身帶著濃厚的悲劇背景。1928年12月15日出生在被納粹占領後的奧地利，因母親是猶太人，身為獨子的他從小就備嘗人生間的困厄。父親在他一歲時過世，身為雅利安人一半血統的他，雖因著父親的關係而得以存活（母親亦是），但母親那方的親戚則有約70人全都遭納粹所虐殺。這番經歷讓他很小就體認到個人與族群、整體政治現象的相對關係，同時為了自我防禦，須在自己周身搭起一層保護膜，然後在未做出決斷前先試著向外探索情勢，以取得最大的成功。

第一層皮膚：與生具來的皮膚

　　論到第一層皮膚，就亨德華瑟個人來說，畫家、建築師、理論家、自然主義者都同時存在一層同樣的皮膚上，只不過這層皮

百水　**母親的肖像**
粉彩畫紙　62×43cm
維也納　1948
（上左圖）

百水　**自畫像**
粉彩畫紙　62×43cm
維也納　1948
（上右圖）

百水　**在斯德哥爾摩誕生的房子**　複合媒材
81×60cm　1966
（右頁圖）

81

百水　**早安城市**　絹印　76.5×47cm　1969
百水　**10002夜，人，土地，你好嗎**　複合媒材印刷　64×43cm　1984（右頁圖）

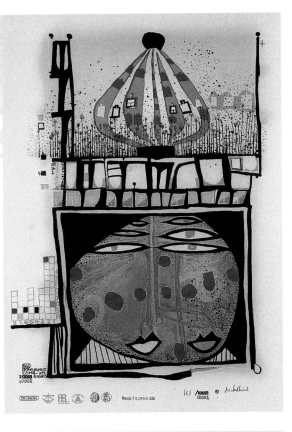

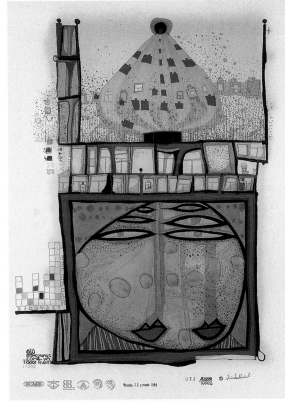

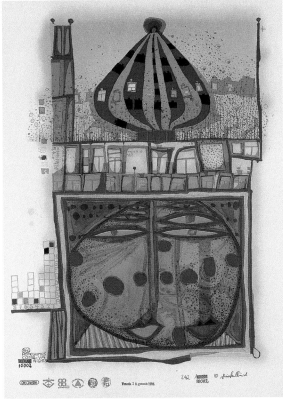

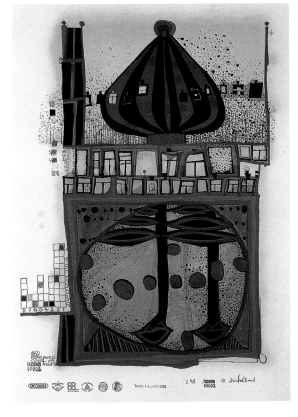

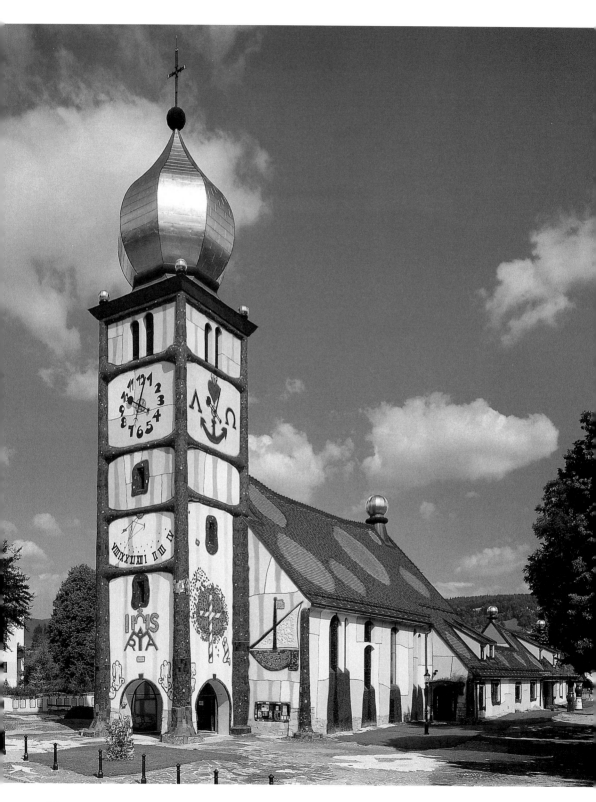

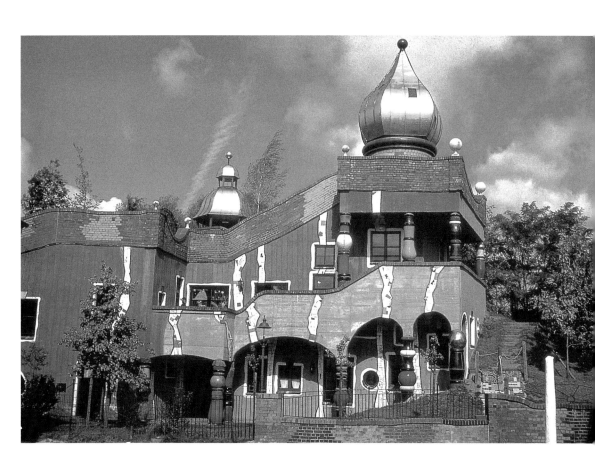

海德漢兒童日間托育中心 1995落成
德國法蘭克福

聖巴巴拉教堂 教堂的重新設計與改建，周圍景觀以及十二個全基督教拱門添加上其它的世界主要宗教
1988年9月4日落成
攝影：Peter Strobl
（左頁圖）

膚最開始是由畫家的身分所擁有的。1949年他結識了法國畫家瑞納・布羅（René Brô）便隨之到巴黎發展，此後數十年布羅對他的人生、思想觀點以及作品都有相當重要的影響力。1953年他的作品中開始將漩渦狀圖案作為象徵性的要素。他認為漩渦狀的圖案顯示了生命深邃的內涵，也帶著謎樣的寓意。他對直線的厭惡是眾所皆知的，他甚至還寫過一篇〈直線引導人們走向沒落〉的文章。

1954年他開始提出「超自動主義」（Transautomatism）的理論，也就是主張透過藝術家有知覺的創作性作品讓不自覺的觀者加以批評，亦即認定觀者在藝術作品中參與創造的必要性。這所謂「依個人而創作的超自動主義影片」之概念，就是指藝術作品之製作須含觀者的主張。

他在1958年提出了「反對建築理性主義」的主張，他認為人

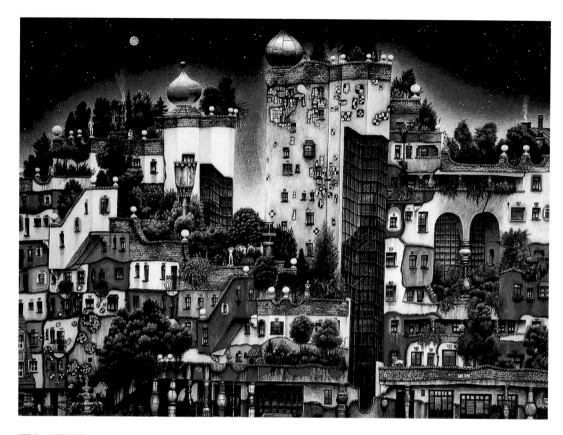

卡爾‧柯達瑪　**月光下的百水公寓**　彩色石版畫
47.5×64cm　維也納　1995（上圖）

百水公寓俯視（左圖）

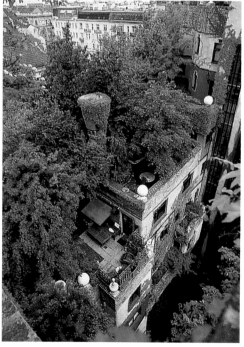

百水公寓—維也納市營住宅
維也納雷威加塞與肯格加塞之角　1985年（右頁圖）

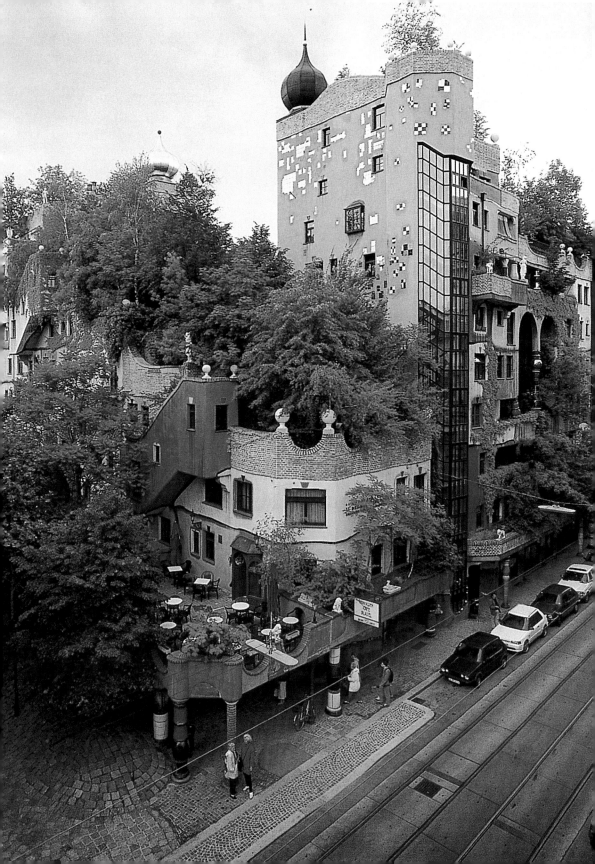

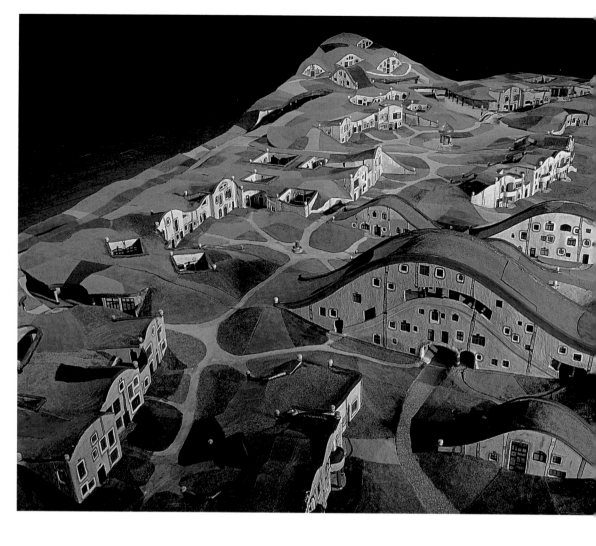

們不應住在像雞籠般制式的建築中,應賦予建築全方位的自由。那些制式的建築造成大多數的設計者只考慮自己腦袋裡的創意與所謂建築的傳統論點,而泥水匠只被允許按照設計圖上的指令行事,居住者則只能在各式已完成的建築物中,選擇且無法自行改變。他認為理想的建築者應是「建築設計師、泥水匠與居住者是三位一體(trinity)」的實踐。他主張住宅應如個人般各具風格,呼籲人們拒絕理性主義、規律、直線和呆板的對稱。

　　畫家身分的亨德華瑟,大約在1960年代末,就已獲得備受肯定的世界性名聲了。他的畫展在各國的美術館中展出,除了歐美之外,非洲、澳洲都舉行過巡迴展覽,日本對他的作品也甚為喜

百水　**牧場丘陵內**
1：50模型　1989
(上圖)

百水　**無止境的城市**
彩色刻印　76×56cm
1988(右頁圖)

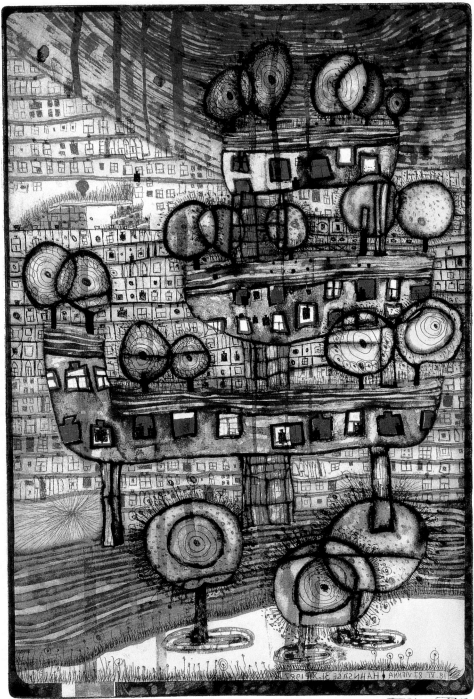

100/150 Regensburg 18 Mai 1988 Hundertwasser

18. VI. 87 VIENNA HAHNSACG 31. XII 1987

909) DIE ENDLOSE STADT
EDITION 150 ⊆ ▮─50 RED
+XIX PROOFS ⊆ 51─100 BLUE
© HUNDERTWASSER 101─150 GREEN
PRINTED BY RAAB VIENNA 1988

愛，1973年還將他的作品〈七百水〉做成日本木刻版畫，這也是西方畫家的作品第一次被日本專業木版畫家製成木刻版畫。

亨德華瑟很擅長以演講或在雜誌刊物上發表文章來傳達他的理念。1967年他以裸體的演講方式來提出人的第三層皮膚，即與住宅相關的權利，主張住戶應享有自由造型的住宅的權利。他藉著脫掉第二層皮膚（衣服）來伸張第三層皮膚的重要性，此舉的確引起大眾的矚目，他以明確的態度表現他自然主義者的信念，對於有相同的信念的人們也容易明瞭他的思維並產生共鳴。

1972年他再發表了著名的《窗戶權／樹木的責任》宣言，藉著電視節目，他提倡要改善居住的環境、在屋頂上種綠色植物，並主張建築物的立面應具有個性化的造型，他強調「居住者應該有權能夠讓他將身體探出窗外，同時在伸手可及的範圍內將窗子或外牆依個人的喜好而做改變。」從這點可以說明他不僅是個藝術家，也是一位理論家。他認為人與樹木的關係必須建立在宗教性的次元上，如果我們能如愛自己般的愛樹木，我們就得以生存下去。所以他主張要將樹木納入居住的條件中，因樹木不但可以減輕環境污染，而且若是從窗戶就可看到充滿生機的樹木，也可使居住者會有更積極面的生活心態。

自從發表《窗戶權》之後，他又陸續發表《樹房客》、《神聖的排洩物》等文，他同時創作了繪畫作品表達他的觀念。他主張維持良好的自然生態的循環，他認為人類應與自然維持調和的關係，所以他反對任何會造成環境污染、破壞自然景觀的事。

亨德華瑟的藝術是以個人的世界觀為發展方向，對他來說，藝術只是一種生活方式，所謂第一層皮膚，只是他的世界觀，先從以生物為本質的皮膚來探討。他的理論中心即「自然＋美＝幸福」之方程式，而人才是他思想體系的重心。他相信與自然達成調和是通往幸福的鎖鑰，美則是走向幸福的道路，而沒有藝術就沒有美。作為藝術家，他更希望傳達給大眾知道應該讓藝術以何種方式生存才對，這也是他身為自然主義者的哲學。

百水　**推肥的味道**
複合媒材
60.5×49.5cm　1979
（右頁圖）

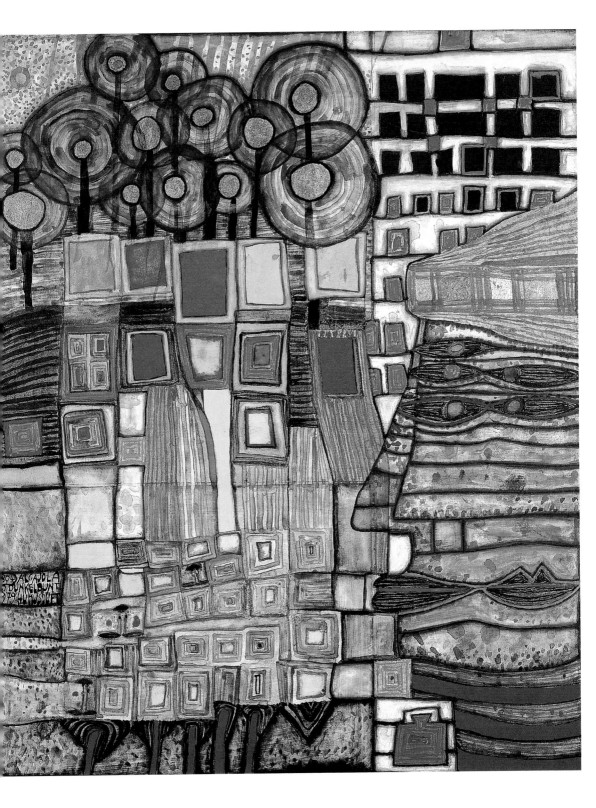

91

第二層皮膚：衣服

亨德華瑟第二層皮膚的概念，是從「無可抑制的不規則性」的本質所發展出來的。他主張衣服應顯示個人的獨特性，他反對整齊劃一、左右對稱的剪裁，呼籲人們不應隨著流行而盲從，任那些機械化大量生產的工業製品刺激而以愚昧的反射動作進行消費，若任其專斷支配，則這第二層皮膚就失去了與他人不同的獨特性。

他時常自己動手縫製衣服，他做披風、毛衣、帽子，也做鞋子，他經常穿兩隻不同顏色的襪子，還有一雙名為「夏天與冬天」的鞋子，即一腳穿涼鞋，另一腳穿毛茸茸皮靴。他親手製作的衣服常顯露他的天才妙思，其中最令人吃驚的點子之一是他做的衣服全部都是可以反過來穿的，不管是褲子還是外套，翻過來穿後完全看不出是內裡，那些針腳、縫線、接縫的痕跡也完全看不到。是故他稱第二層皮膚為「美的皮膜」。

百水穿著自己手製的夏靴與冬靴站在步道上
巴黎　1950年

在他別具特色的服裝中，也可看到他過著自由安樂生活的獨立主義者風格。他的理想是，在他所建的住宅裡的住戶，他們的家屋都各自有著顏色鮮艷的門面，家裡有「樹房客」和「花房客」，身上穿的是與那些花草樹木氣味相合的服飾，住戶的生活之道是以美為依歸，而且是一群會自製服飾、反流行的人。

當然他也體認到第二層皮膚，還具有在社會上「護照」的功能，流行時尚往往代表了個人在社會上的地位，它可以做為隸屬社會集團中一分子的象徵。團體、政黨、族群、民族等等會以一致性的服飾象徵來證明彼此歸屬並獲取認同。國旗也像是國民身分的第二層皮膚，在一個國家內，因著共同的國旗而使人與人之間互相歸屬，引導團結與和諧共處的精神。

第三層皮膚：住宅

1980年對亨德華瑟來說是個別具轉機的一年，因維也納市政府對他的作品以及思想理論十分的重視，因此決議提供他將個人的理想實現的機會，委託他設計一座國民住宅——「百水公寓」，

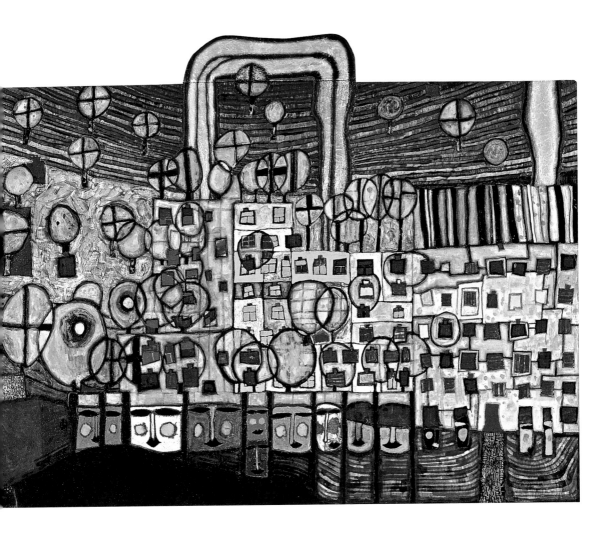

百水
樂灣路—第三層皮膚
複合媒材
51(56.5)×73cm　1982

從此以後這位一直只是個觀念性的批評家終於得以將他的理念實踐出來，也讓他得以建築家之姿，從事「建築的醫生」的使命。

　　百水公寓具體呈現了他所說的「不可抑制的不規則性」，從窗戶設計到牆壁、地板都充滿了活潑的氣息，那如波浪狀的屋頂讓人不禁連想到高第（Antoni Gaudi）的米拉之家，呈曲線形的階梯也與屋頂的造型相呼應。不過賦予它最豐富表情的，則是那階段式的庭園，這些庭園是透過種在下一層住宅的陽台或室內庭園等的「樹房客」而向上伸展的。這座公寓傳達了他一直以來所主張的信念，他讓施工的泥水匠、鋪磁磚的工人都有自由發揮創意的機會，這也顯現他尊重勞動者的尊嚴，並視此為集體創作的藝

術作品。1985年百水公寓完成的那天，創下了七萬人前往參觀的紀錄。多年來也一直不斷的有從世界各地慕名而來的觀光客來此造訪。

他曾參與的建築工程超過五十項，全部都充滿了個人風格，包括公寓、美術館、超級市場、餐廳、購物商場、紡織工廠、學校、醫院、療養中心、遊樂場等，它們主要分布在奧地利和德國的城市，也有部分位於日本、西班牙及紐西蘭。

他所經手的建築物，有的是為其改變外表或內部造型，有的是從事修復工程，還有一些是新建築的設計方案。他致力將理想與理論實地的驗證出來，例如他為療養中心所做的改造，包括病房內的環境及診療室等，經國際性的學術調查後發現這種以自然為調和基礎的醫院建築，對病人在精神、心理上、病情恢復方面都有良好的進展，這個「帶來幸福的空間」的美譽也讓他真的成為「建築的醫生」。

他這種以自然為訴求的建築理論，雖然始終遭到大多數建築家的敵意與蔑視，但卻依然得以實現，真可說是近乎奇蹟了。

第四層皮膚：社會環境與認同感

由於亨德華瑟的父親很早就過世了，身為獨子的他在家中就只有與母親的關係了。擔任銀行職員的猶太裔母親，對生活的態度是屬於小市民的價值觀，她曾對亨德華瑟說：「只要能過著平穩的生活就好了，不要去強出頭」，因此當她發現他外放的性格時十分擔心，即使他以畫家的身分獲得初步的成功也無法消解她的不安。1972年母親過世後，亨德華瑟的人生態度也迎向決定性的轉換。他對社會環境與族群認同的問題開始敏感起來。

他所謂的第四層皮膚，是指從家庭、朋友到群體相關的社會環境，即一群人在組成的團體生活中彼此交流的情形。他認為理想的社會，是以美和自然為依歸、和樂安詳的社會。

他注意到一個群體中，不論是一個組織、集團、共同體、國民等等往往透過共同的標誌來做為其獨特性，象徵成員彼此間的

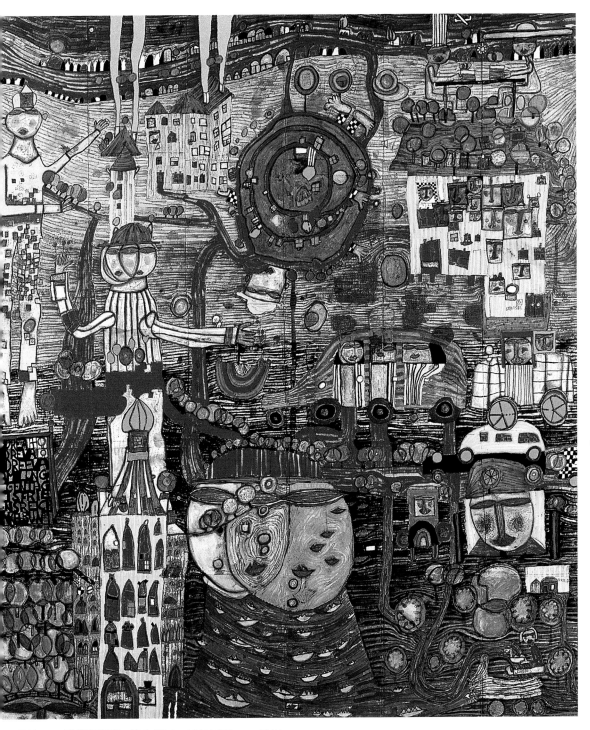

百水　**30天傳真繪畫**　複合媒材　151×130cm　1994

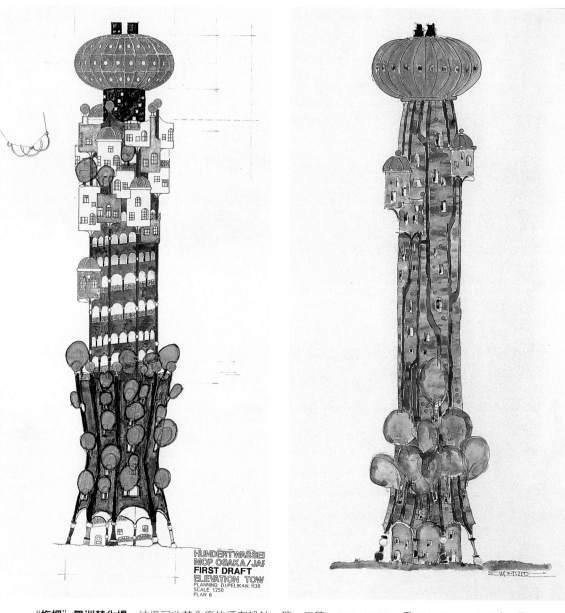

"拖把" 舞洲焚化場—垃圾回收焚化廠的煙囪設計一稿、二稿　64.5×37.6cm及59×29cm　1997年7月

"拖把" 舞洲焚化場　垃圾回收區及焚化廠的煙囪設計　2001年5月落成　日本大阪市
圖版：HU-NET, Osaka（右頁圖）

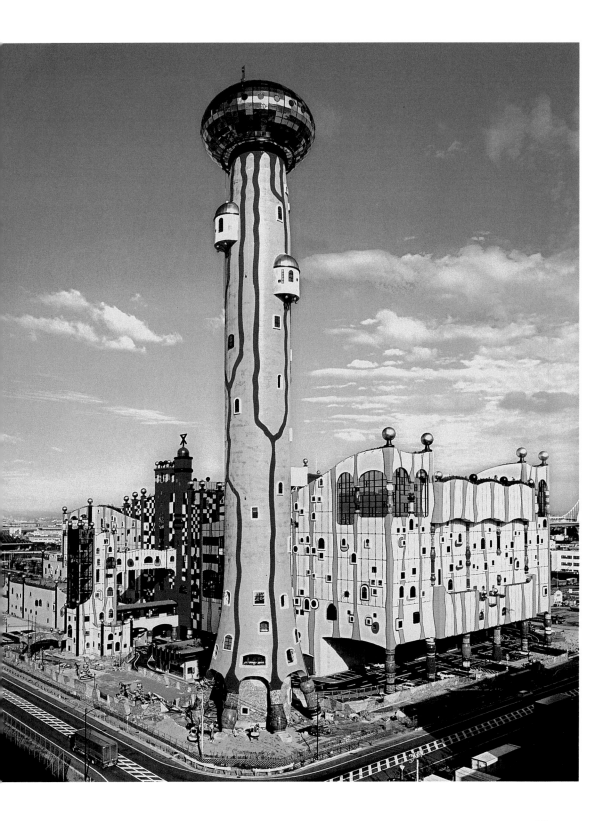

97

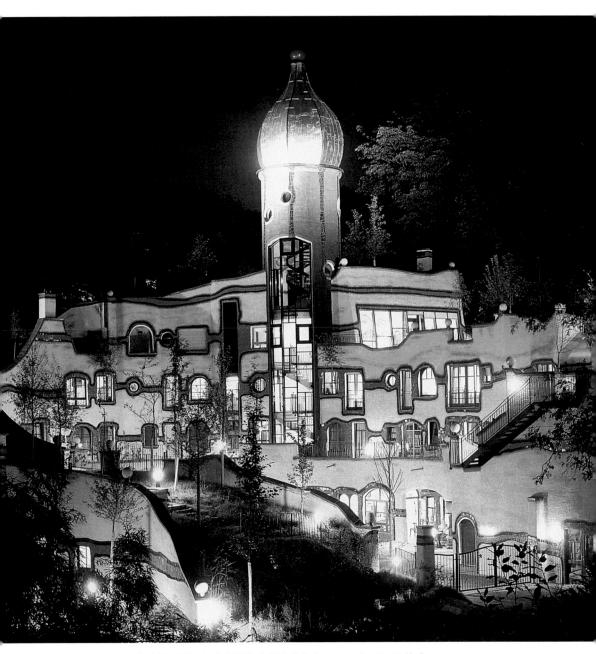

百水設計　羅蘭‧麥當勞之屋　伊森大學臨床部病童之家　2005年7月1日落成

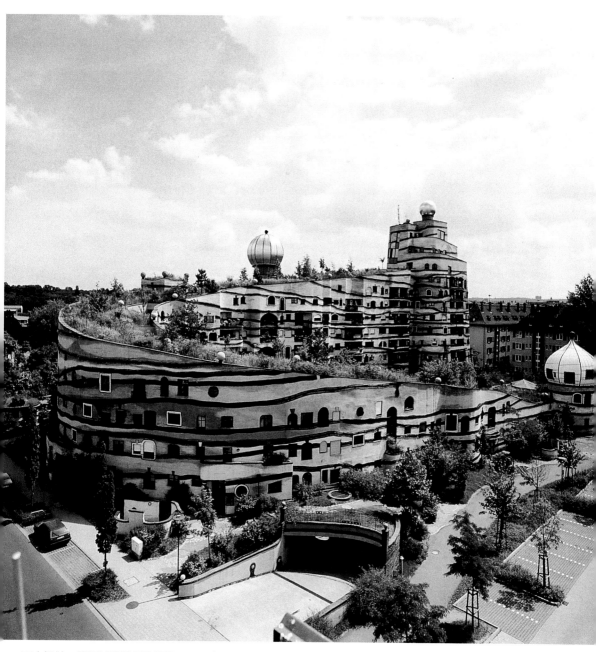

百水設計　**達姆城森林螺旋建築**　2000年9月15日落成　德國

百水設計　**東帝汶國旗**　1999年10月30日於紐西蘭

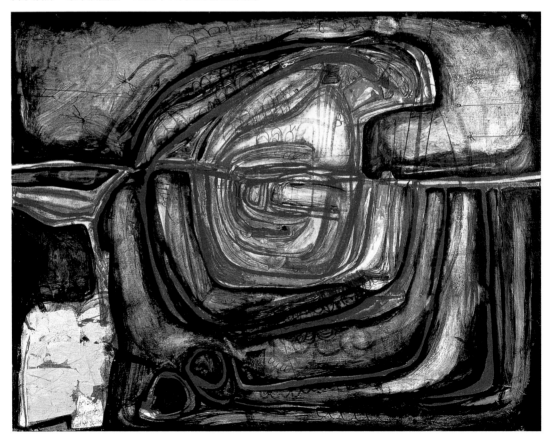

百水　**眼睛平衡 III**　複合媒材　54×64cm　1958

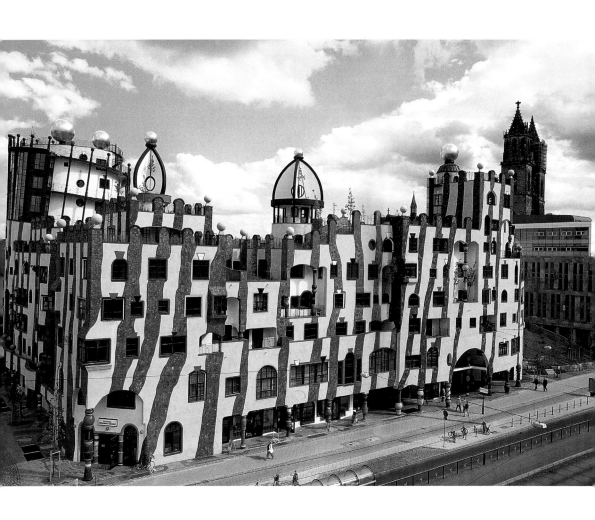

百水
馬克德伯的綠色堡壘
55間公寓、辦公室、
餐廳、商店、托兒所與
旅店
2005年10月3日落成

互相歸屬。以一個國家的國民來說，他們會透過自己本國設計的郵票、錢幣、國旗來做認同，並向世界強調其國家的獨特。郵票是做為國民獨特性最輕的象徵之一，藉著貼在信件上的郵票，轉寄給遠方的人們，它也成為傳達信息、使世界和諧的最有效的使者。亨德華瑟受邀為許多國家設計過郵票，他在郵票設計領域上的藝術價值是備受肯定的。他設計的郵票總是色彩明亮、充滿畫面之美，也韻涵美好的意義，他希望能藉著郵票促進寄信者、收信者的關係，讓這小片流動的藝術引發人們心中美的感動。

錢幣雖然是他一直想從事的設計，但很可惜他只有機會設計不具實際貨幣價值的代幣及紀念幣。他致力於創造以美為主旨的幸福空間，他相信和平是自美而生，只要和平中有美的存在，就

能顯出自然的秩序，世界就會充滿悠然愉悅的氣息。可惜現實的世界是充滿衝突的，他感到中東地區的問題尤其嚴重，各自為了不同的認同感而暴發激烈的衝突，因此他熱心的為中東地區設計象徵和平的旗幟，還為紐西蘭設計象徵民族融合的旗幟，希望藉著對旗幟的認同為當地帶來和諧。他所設計的旗幟除了必然的「美」的要素，同時必針對其目的設計具有代表性的符號或意念，因此其背後的理念往往是很深厚的。

第五層皮膚：地球環境──生態與人類

亨德華瑟是藝術家，也是環保主義者、世界公民、和平主義者。從小他就對周圍的環境極為敏感，對自然抱持著敬意，所以對人類及工業而引起的自然破壞，有很強烈的保護自然的意識。他將他對生態環境的關心透過專業技術的開發，而完成了「利用水生植物的淨水設施」。他認為理想的建築物是以生態學上循環的觀點而建設的：屋頂上鋪著草地，窗邊有「樹房客」，利用廁所的排泄物而成的腐植土可做為屋頂的草木及樹房客的養分，草地和樹木會積蓄雨水，這些雨水再藉著屋中的水供應循環設施而再被利用，排出的水則透過有過濾功能的水生植物再加以淨化。

如此這般的循環方式，藉著住戶排泄物中的營養成分提供了植物的生長所需，綠色植物又可帶給人們精神層面的滿足，因此他歸結了「人（homo）── 腐植土（humus）── 人性（humanity）」三者如命運相連般的概念。他也相信：「用腐植土的人不會恐懼死亡，因我等可藉著排泄物而再度復活。」

他致力於在各個國家推動對自然環境的關心，也獲得各國政府的響應，如他推廣「樹房客」觀念後的二十年來他已在世界各地種下了六萬多株樹木。他為自然保育活動所設計的迷人又充滿意涵的海報也獲致各界很大的迴響。

亨德華瑟努力的以藝術的力量推動他所關心的層面。他堅信人不能只顧自身的生存，應致力透過藝術的力量使人間的生活更美好、使生命更有意義。

百水　**自然保護周**
紐西蘭海報
84×59.5cm　1974
（右頁圖）

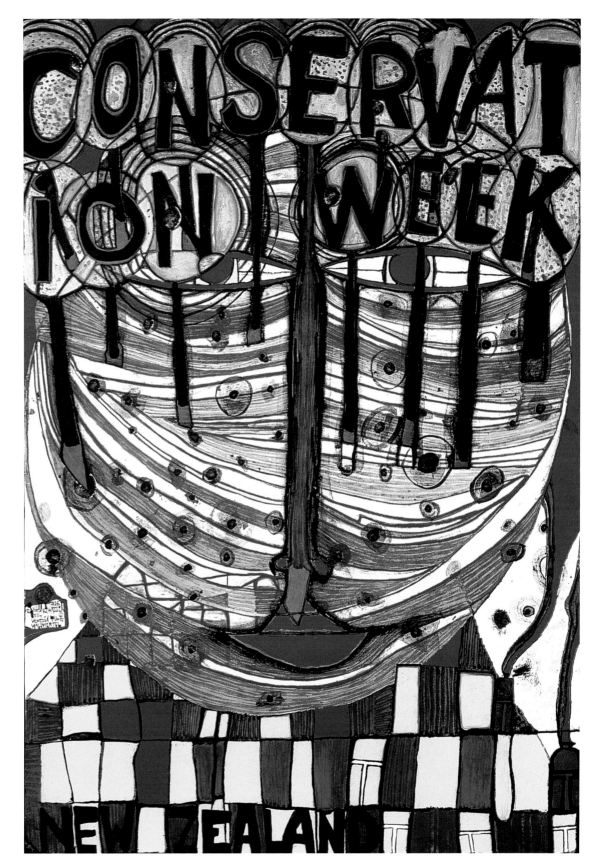

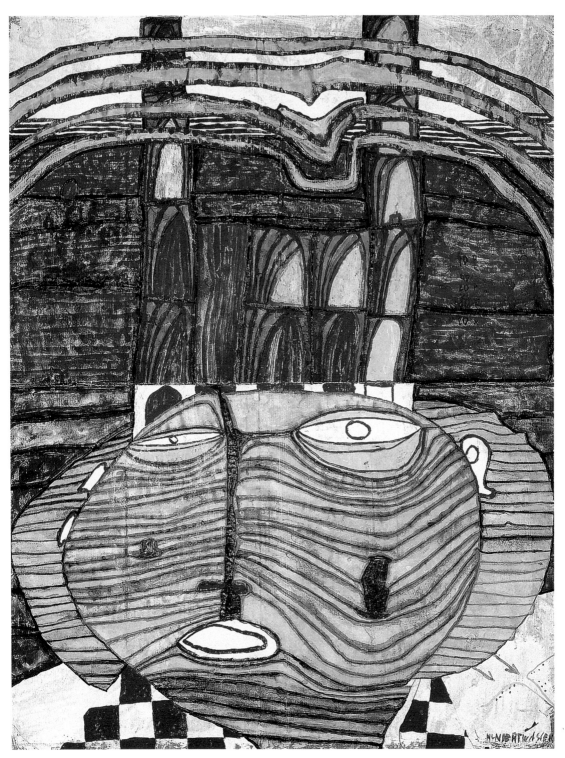

百水　**這座城市是女人的髮飾**　水彩於包裝紙上　65×50cm　1962

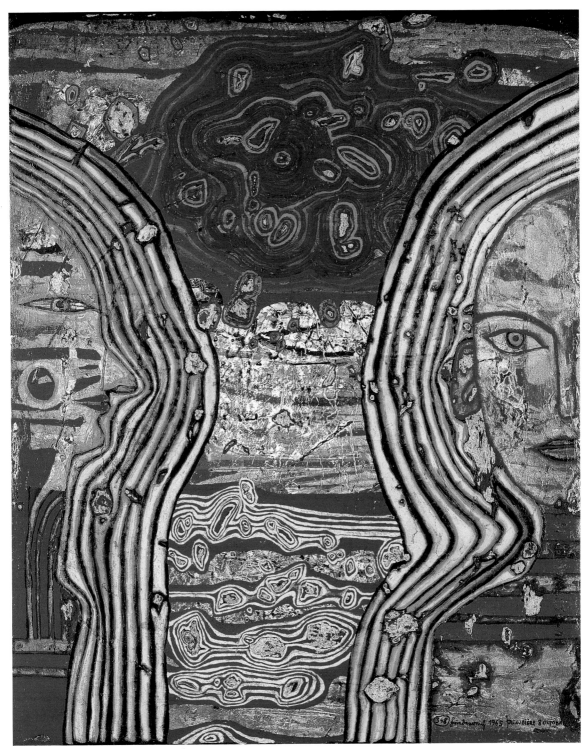

百水　**Arnal—災難 I—愛上災難的痛苦**　複合媒材　56×46cm　1965

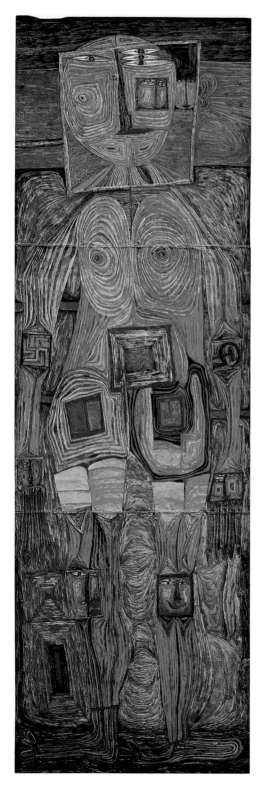

百水　**推肥馬桶**　1975　後方為百水本人

百水　**綠色女人─思考政治的園丁**
油彩於三個合併的木板盒　168×55cm
1954（左圖）

百水　**諾亞方舟2000你是自然的客人─行為檢點**
海報　84×59.4cm　1981（右頁圖）

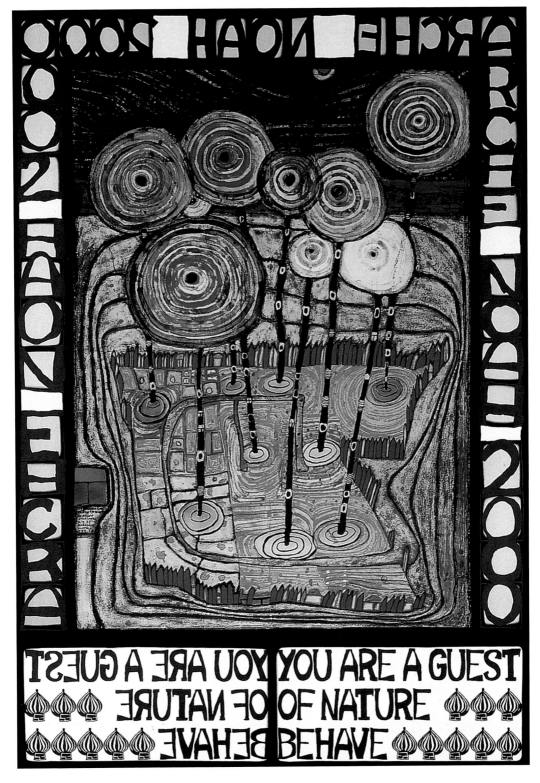

維也納藝術之家

藝術之家的角色

　　維也納藝術之家（KunstHausWien）非常清楚自身位在歐洲中心所扮演的角色，其實它就像約100年前的維也納分離派差不多，為促進人們與自然協和的關係而努力。

　　藝術必須藉色彩而呈現。

　　藝術必須達成其目的。

　　藝術支持創意亦或攻擊創意？

　　藝術是獻給人的還是對抗人的？

　　藝術必須配合人們與自然的步調。藝術必須尊重人，同時也尊重人們對真理以及對恆久不變的價值的期望。

　　藝術必須成為連接自然的創造力與人類的創造力之間的橋樑。藝術必須是獻給全體人類的，而非只是給少部分的藝術人士當作時髦的玩意兒。

　　藝術之家是對抗獨裁的直線、尺規、T字規、格狀系統、荒謬與混亂的城堡。

　　藝術之家代表了人們長久以來所期望的將一件藝術品與一棟建築物藉著創意而和諧共存。藝術必須自專家學者的知識教條的束縛中解放出來。藝術不應成為投機或商業化的對象。藝術不應因否定性的理論而屈就於其武斷的制約中。

百水設計
維也納藝術之家　改建整修1982年建造的索內特家具工廠，內有咖啡店、餐廳與美術商店
執行建築師：彼特・佩麗根
1991年四月九日落成
（右頁圖）

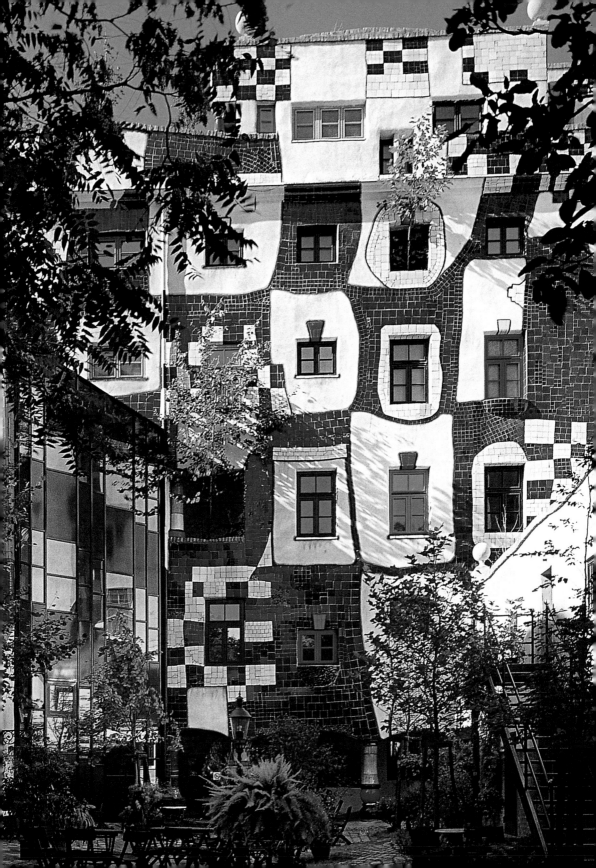

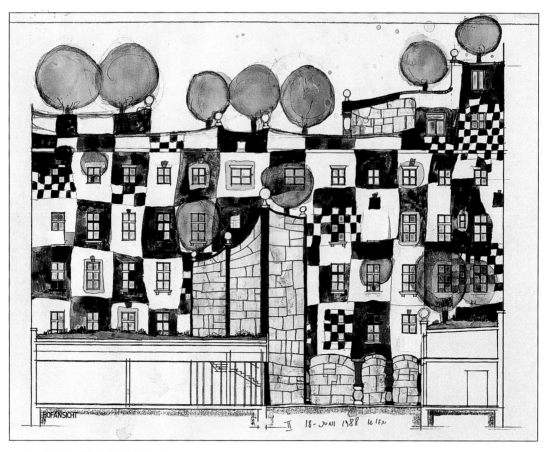

百水　**維也納藝術之家**道路側景觀

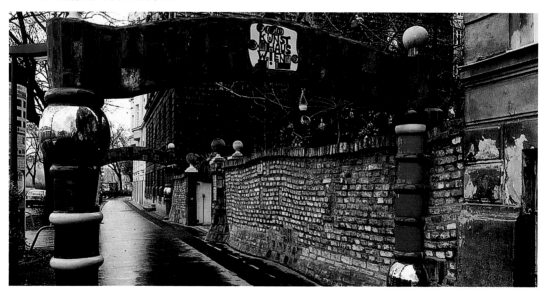

維也納藝術之家的牌坊

目前這個世界受到政治性、文化性獨裁的壓制，迫使其他方面更需要藉著創意來獲得自由。因此歐洲也要在這個世界所沿襲的壓制下爭取自由。

當我們在思量人類與自然界的關係將轉變到什麼方向時，我們也確認了在新世紀來臨時對於藝術所肩負的使命。

藝術的意義再次被重視，藝術必須創造恆久的價值。追求自然與和諧之美，是值得被鼓舞的勇氣，藝術之家的任務就在達成這個目標。

<div align="right">亨德華瑟（Hunderwasser） 1990年10月</div>

第三區的第三層皮膚

此處所謂的第三層皮膚，指的是「藝術之家」的最外層。人是被三層東西所包覆，一是他自己的皮膚，二是他的衣服，三是圍牆，也就是建築物。近年來衣服和建築物的圍牆已發展到不再以符合個人的需求為目的了。

窗戶是內部和外在的橋樑。人的第一層皮膚上有毛細孔，而位在第三層皮膚上的毛細孔就是牆壁上的窗戶了。窗戶也可視同眼睛。

這棟建築物的正面並不是完全垂直或平滑的，甚至因為貼著馬賽克磁磚而凹凸不平。其黑白相間、不規則的棋盤圖樣，是預告了格狀系統的瓦解。中庭旁邊的黑色階梯可通往展示室。在入口及中庭處鋪著古老的花崗岩塊、荷蘭的硬磚，以及法蘭茲·約瑟夫皇帝時期的古老磚塊——由於這些都是任工匠們自由發揮創意的成果，對參訪者來說格外有意思。

我們所迫切需要的是美的藩籬；這些美的藩籬只有在不受約束、不具規則性的狀況下才能成形。天堂只能靠我們自己的雙手來創造，也就是當我們將自己的創造力與自然的自由創造力達到和諧的狀態下，那才是天堂之境。

<div align="right">亨德華瑟 1991年4月</div>

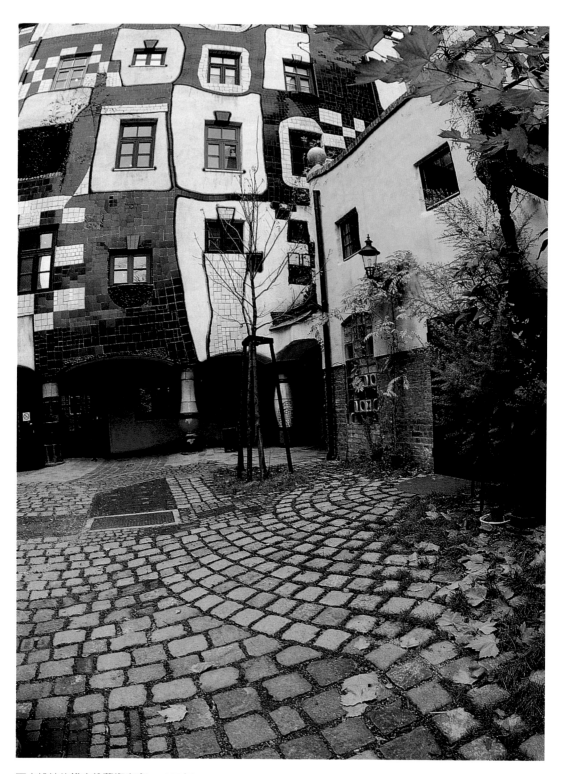

百水設計的**維也納藝術之家** 1990年

窗的獨裁、窗戶權

　　有些人說，有牆壁才算房子；對我來說，有窗子才算房子。尤其是當一條街上有許多不同的房子並排而立時，就會看到各種不同風格的房子有著不同的窗戶型式，例如新藝術風格的房子有著新藝術風格的窗子，旁邊的現代風建築有著不加裝飾的長方形窗子，再過去的巴洛克式建築則有著巴洛克式窗子，不會有人對這樣的情況有所質疑。但是如果把這三種不同建築上三種不同的窗子全設在一棟房子上，就會被認為違反了分類的原則。為什麼呢？每一扇窗子都有它生存的權利呀。但按照現行的規矩，若將不同種類的窗戶混在一起，就會破壞了其種族分離的政策了。所以在窗戶上也存在著種族偏見、種族歧視、種族隔離、種族意識、種族區隔等差別待遇。硬將窗戶種類區隔的做法實在該停止了，因為這種如格狀系統般以單一化的型式並列並排的窗戶，是屬於集中營的特色。整齊劃一的窗戶現象，實在讓人感到可悲，難道窗戶就不能活潑起舞嗎？在衛星都市所蓋的新式建築，以及新的地方政府機構、銀行、醫院、學校等建築的窗戶，都有著令人難以忍受的統一性。不同的個體是絕對無法被統一化的，一旦強制的要求其一致，就只好以消極性或攻擊性的方式做抵抗了，至於採取的態度則視個人的本質而定。消極的抵抗包括酗酒、嗑藥、避居城外、極度的潔癖、整日守著電視、不明原因的病痛、過敏症、憂鬱症，甚至自殺；攻擊性的抵抗則可能會做出危害他人的行為、破壞性的行為或犯罪行為。一個住在出租公寓的人，應該要讓他能夠將他的身體探出窗外，同時在伸手可及的範圍內刮掉外牆的馬賽克磁磚。而且他也應該被允許拿著長長的刷子在個人可觸及的外牆上隨興的塗漆，如此當人們從街上的遠處眺望時，就可以知道此處所住的人是絕對不同於那如囚犯般受制約的鄰居。

<div align="right">亨德華瑟　1990年1月</div>

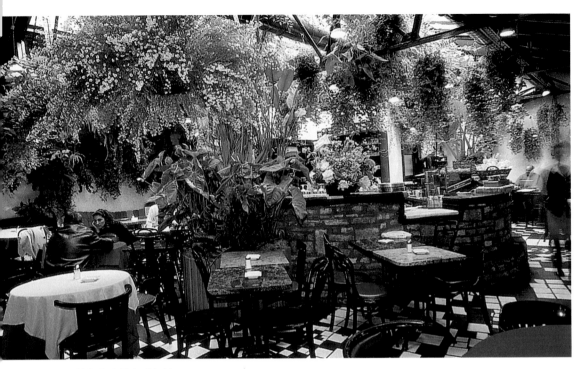

維也納藝術之家的咖啡餐館

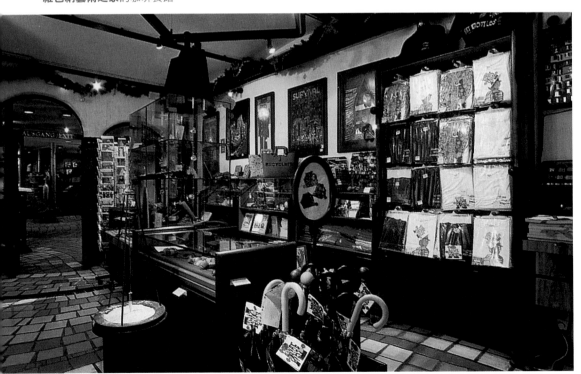

維也納藝術之家展覽空間展出的百水繪畫

樹房客是都市裡自由森林的大使

圖見117頁

在維也納的Untere Weißgerberstraße大街上，「藝術之家」的窗外有十棵樹房客。從老遠就可看到這十棵樹房客，它們對許多人，尤其是走過屋前的人或住在附近的人來說有很多的好處。

樹房客象徵了人類歷史的一個轉換點。由於它們是人類的好夥伴，因此有著相當重要的地位。人與樹木的關係必須建立在宗教性的次元上。如果我們能如愛自己般的愛樹木，我們就得以生存下去。

住在都市的我們，受到大氣污染及氧氣不足的影響而面臨窒息之苦。但是讓我們生存、讓我們呼吸的植物卻遭受計畫性的破壞。我們每日行走在灰色、乏味、乾燥的建築物中，現在我們有義務要盡一切方法再次取回自然的權利。

汽車逼著樹木進入屋內更高的樓層中。那垂直的、乏味的、乾燥的高牆，一日復一日向我們攻擊、施暴，因此我們必須讓牆內再度成為讓人可以自由呼吸的綠色谷地。這些樹房客就住在這棟房子的外牆內約一平方公尺的區域。因為窗子就在樹木之後，所以從窗口可同時欣賞到樹房客和屋外。由於樹房客擁有約一立方公尺的土壤滋養，所以可以長得相當高大。

樹房客所付的房租費比一般人類所付的費用還要有價值。以下就是它付給我們的：

1. 樹房客會產生氧氣。
2. 樹房客會改善這個都市的空氣，讓居住者安得其所。它們為過度乾燥的空氣帶來所需的溼氣，也減輕了冷／熱、乾／溼的變化差距。
3. 樹房客比吸塵器還好用。它們可以吸進連吸塵器都吸不起來的細微灰塵、有毒塵埃。它們讓室內和街上的灰塵變少了。
4. 樹房客會吸收噪音，使街上的噪音減少，帶來寧靜。
5. 樹房客如窗簾般可遮擋外面的視線，為屋內的人帶來安全感。

6. 樹房客在夏天時有遮蔭的效果，冬天時樹葉掉落了則可讓陽光穿過。

7. 蝴蝶和小鳥會再回來。

8. 重新拾回美麗以及對生命的喜悅。當自然成為生活中的一部分，就可提升生活的品質。

9. 樹房客明顯的象徵了對自然的補償。人類以不當的手段奪取、破壞了大片原屬於自然的領地，而樹房客只能算是微薄的償還。

樹房客其實是個施予者。它代表了自然的一部分、家鄉的一部分、無名的城市沙漠中自然生成的植物之一，也是不需在人類科技或計畫性掌控下就能成長的自然之一。只要多栽種一棵樹，就能多增加一個機會。

亨德華瑟　1991年4月

廣袤土地上的萬事萬物都是自然的一部分

自聖經的時代開始，人類就自稱是「地球的主宰者」。但是現代的人們已濫用這種想法，甚而謀殺了地球。現在我們必須要回歸自然，不論是在表象上或實質上。

我們必須再度於自然在我們之上的地方建造住宅。我們有責任要將那被我們謀殺的自然再回到我們的屋頂上。我們必須把從自然那兒以不當手段奪得的領地返還給自然。我們所移到屋頂上的自然，其實是我們為了建立住宅而謀殺了那處大地的一部分。

用草搭成的屋頂對生態方面、健康方面都很好，也具有隔熱的效果。種著草的屋頂不但是生命之源，也可以產生氧氣。它可以攫取灰塵和髒空氣、轉變土壤的質地。不論是仰頭看這些草木的人們，或是那些在它之下的人們，都會因此在身體、心靈上獲得幸福。此外，它還有吸收噪音的好處，帶給我們寧靜和安祥。同時，若周遭存在著有害的惡劣環境時，如放射性物質或火，它也能保護我們。甚至連水都會被淨化了：當水流過層層樹葉後，

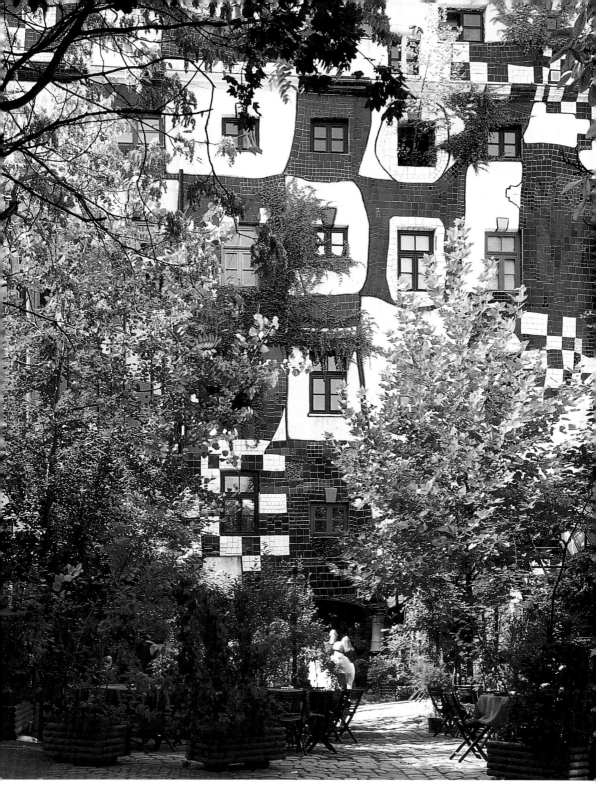

百水設計的**維也納藝術之家**　外觀與周圍環境相融合，樹木枝葉繁茂綠意盎然

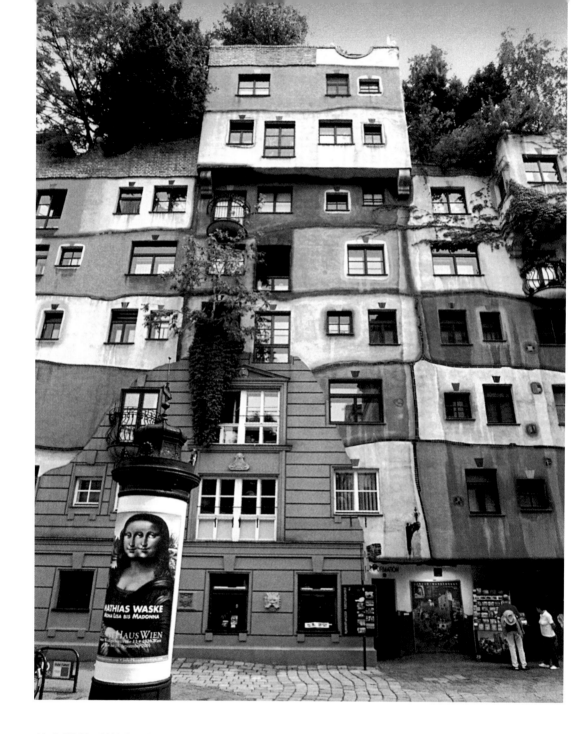

就會變得更乾淨。最不可小覷的則是空調費，冬天它調節了室內溫度，節省了燃料費，夏天則可帶來涼爽的效果。

<div style="text-align:right">亨德華瑟　1991年4月</div>

百水屋—維也納住宅區
建築正面圖　1986
攝影：Emil Bilinski

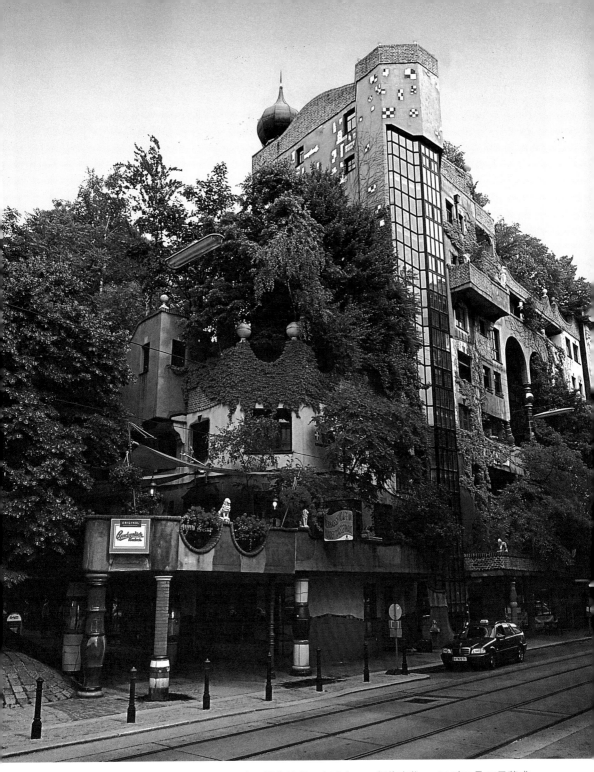

百水屋—維也納住宅區建築 新建築：50間公寓、醫生診所、咖啡店、37個停車位 1986年2月17日落成
攝影：Emil Bilinski

維也納藝術之家DDSG船靠岸場附近的
百水裝置作品（上圖）

百水　**TBS 21世紀倒數計時紀念碑花壇**
東京赤坂　1992年（左圖）

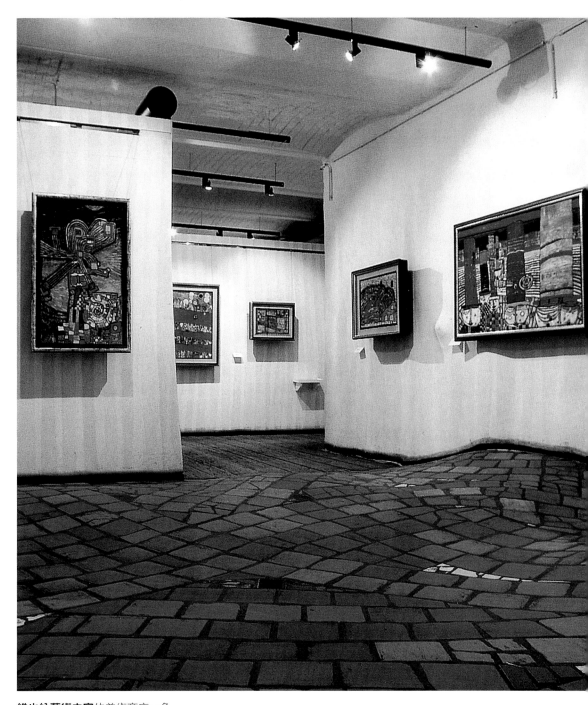

維也納藝術之家的美術商店一角

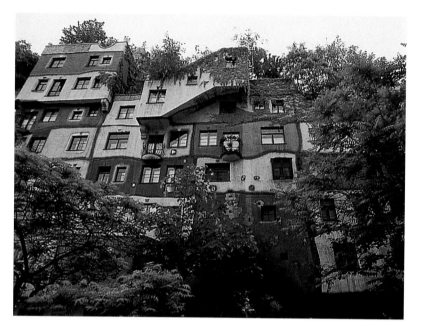

高聳的牧屋
為原建物的1比20模
型，用水泥、木材、玻
璃與植物製成　1983
德國慕尼黑IGA公園
（右頁圖）

昔日畫家筆下描繪的理想住家建築，今日已成為真實的建築實景

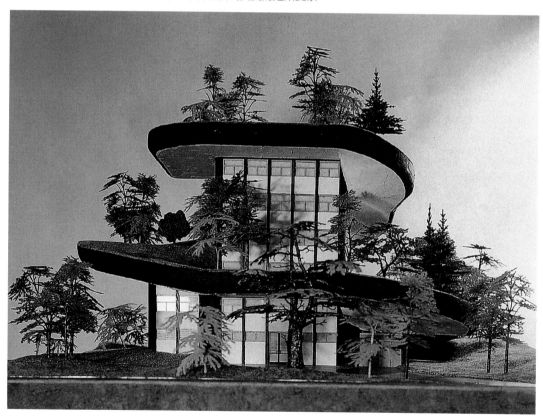

高聳的牧屋—房屋懸掛在森林的下面　建築模型九號　100×100×100cm　1975　執行者：彼特・曼哈德

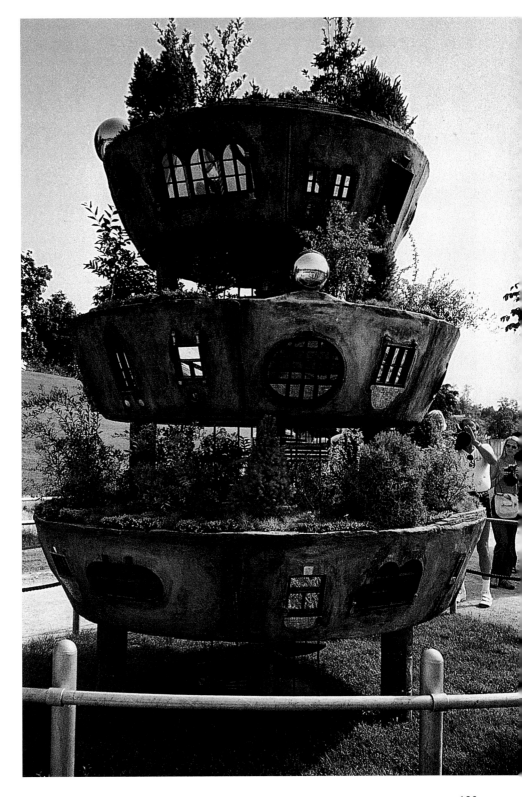

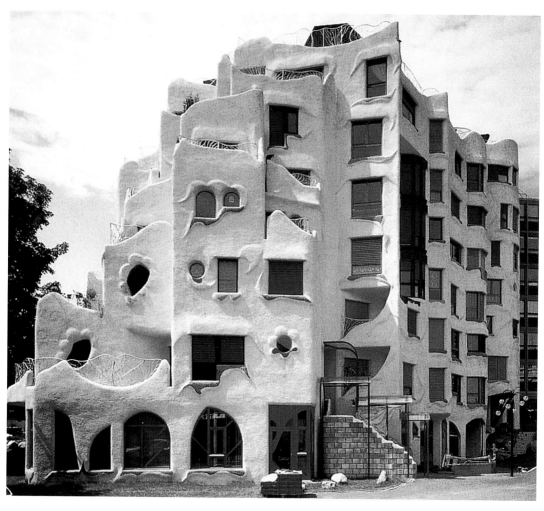

克里斯丁・芬茲卡設計的集合住宅
日內瓦　1984年（上圖）

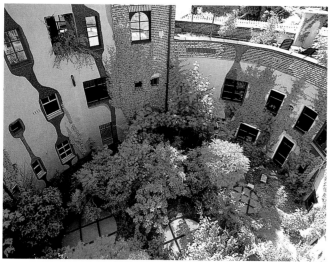

集合住宅的中庭　1990-1993年（左圖）

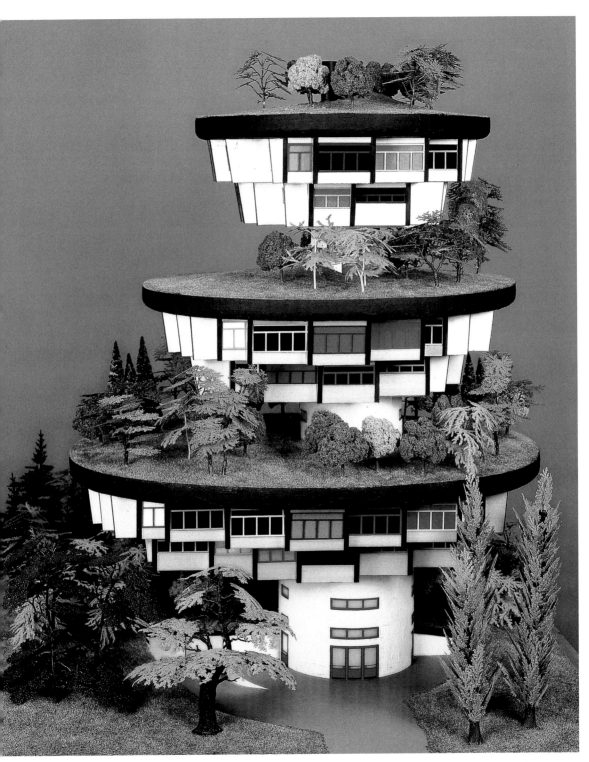

高聳的牧屋—房屋懸掛在森林的下面　建築模型九號　100×100×100cm　1975　執行者：彼特・曼哈德

亨德華瑟繪畫的獨特性與重要性

亨德華瑟（Friedensreich Hundertwasser）的藝術創作活動，並不全然是以畫家的身分來進行的。亨德華瑟的繪畫，是他所從事其它一切活動的出發點，對他的繪畫理論與「視覺的文法」有著深厚影響，同時也是其建築宣言的基礎，並且更是他之所以傾心於有機的、人性化建築物的緣由。在他設計的建築中，房屋立面有著獨創的造形，窗戶與圍繞著窗戶的牆壁，顏色鮮活繽紛。同樣的，亨德華瑟的版畫創作也奠基於其繪畫作品，他也曾經使用絹印與石版畫等多樣化技法來表現自己的創作圖像。

亨德華瑟在一九五〇年左右以畫家的身分初登藝壇，對於當時美術界的情況，他嘗試以個人繪畫創作尋找自己的出路。當時的維也納藝壇，前衛藝術的斑點主義（Tachisme）佔有主導性的地位；亨德華瑟認同斑點主義的根本傾向，比如與他同齡的阿努爾夫‧萊納（Arnulf Rainer）作品中呈現出屬於超現實主義的純粹心理性自動主義（automatism）。亨德華瑟雖然不全然滿足於前衛藝術的結果，但他也沒有完全背離前衛藝術的衝動性與暗示；他努力地摸索著屬於自己的道路。針對自動主義，他發展出超自動主義（transautomatism）作為自己的應答；這是從小房間與線條中

百水　**太陽花與城市**
水彩、炭筆　70×50cm
1949（右頁圖）

126

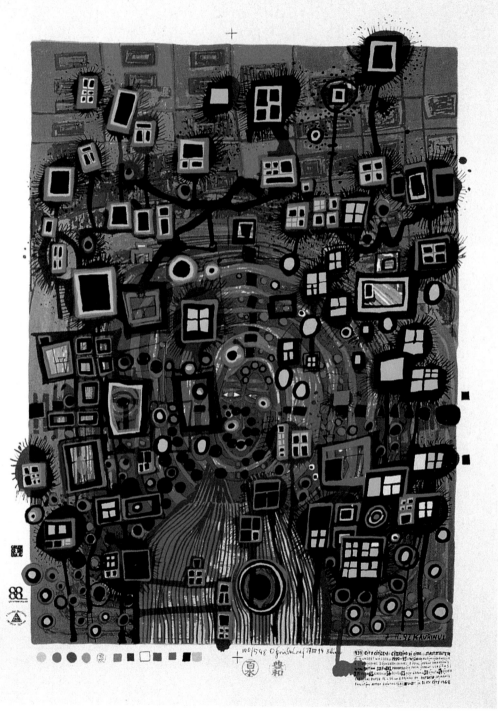

百水　**都市的市民**　複合媒材、絹布　76×56cm　1993
百水　**我在一位美麗女孩花園裡秘密繪製的畫**　水彩與銀箔　50×32cm　1962（右頁圖）

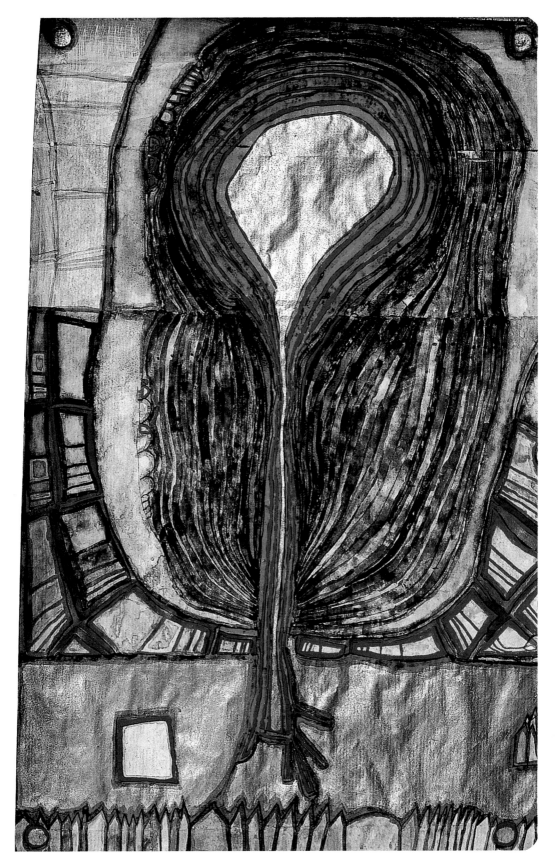

百水　**雨天的暹羅**
複合媒材　43.3×53cm
1977

產生的畫作，逐漸「植物般地」成長後的結果，畫家使用新形式及固有慣用元素與密碼，與非定型藝術（Art informel）相抗衡。

　　在亨德華瑟的作品中，可以看出前輩藝術家的影響，特別是亨利‧盧梭與保羅‧克利作品中具有的孩童與原始人單純樸素的世界觀；另外他也採用了以古斯塔夫‧克林姆和埃貢‧席勒為代表的青年風格與維也納分離派樣式的形式要素。評論家哥特弗瑞德‧傑羅指出，亨德華瑟初期的作品風格，模仿了青年風格（或稱新藝術，Art Nouveau），可說是結合了「青年與孩童的樣式」的繪畫。他藝術創作的兩個泉源，一是畫面的平面性與捨棄了長久為畫壇使用的透視法。而另外一個，則是維也納分離派的樣式

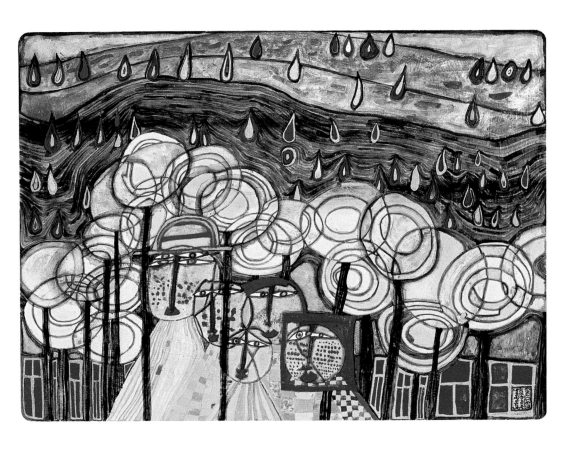

百水　**雨落於我們遠方**
複合媒材
35.5×51cm　1970

特徵，例如：對平面形式的精心構築、絢爛華麗的色彩、躍動感
，以及具有生命感、如波浪般起伏的纖細線條形態，這些給予他
極大的影響。

　　亨德華瑟自傳統中汲取各種元素，運用在繪畫創作上，並且
將這些元素吸收統合到屬於他個人的詩意宇宙之中。對他而言，
這個詩意的——或者可稱為心理的繪畫次元，是最重要的事物。
在這個次元中，觀畫者彷彿能夠住進他畫中所描繪的世界，並有
機會能夠在他的繪畫中生活。因此，對於亨德華瑟的作品，如果
不以客觀角度解明各種密碼，那麼畫中各個形式樣態就不再顯得
鮮亮生動。此外，自一九五三年之後，漩渦成為他創作的重要主
題，幾乎變成他作品的正字標記；這些漩渦呈現不規則發展，屢
屢由異常增殖的線條所構成。線條的動態朝向內側與外側兩個方
向，好似佔領合併了全世界；另一方面，漩渦卻又不將其它物件

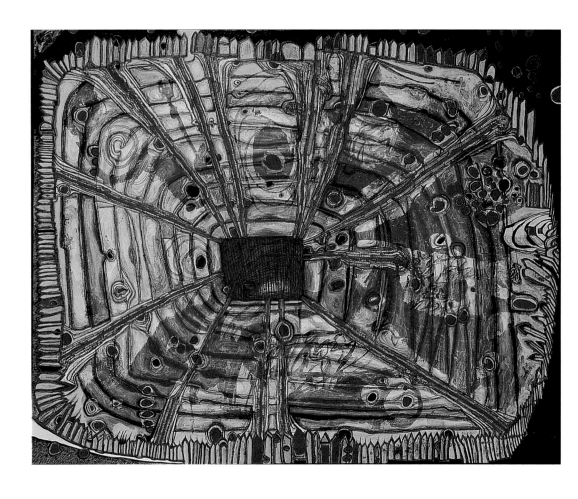

捲入，只是兀自彎曲滾動著，彷彿保護著其餘的事物。

　　亨德華瑟的繪畫特徵中，最主要的元素是色彩。他憑直覺選擇色彩，而因著他本身的創造，他所使用的色彩並未與明確的象徵主義結合。畫家優先使用的色彩，是鮮亮而閃耀著光澤的顏色。例如，為了強調漩渦的雙重動向，他經常同時並置互補色。此外，他愛用金與銀，也曾將金箔與銀箔貼在畫作上。

　　亨德華瑟的繪畫作品主題，可分為兩大類：一類是表現植物生長以及像泛靈論般自然類比的形式，另外一類則是建築上的密碼，比如房屋、窗戶、山牆、圍籬與門等等。這兩大類主題彼此互相關聯，難以切離，也成為亨德華瑟繪畫的特質。舉例而言，為了使建築物能夠永久留存，除了以靜止而堅牢的狀態表現植物形式，另一方面，所有的建築都如同有機物般成長，簡直像是由

百水　**血雨落在奧地利人花園內的日本湖**
複合媒材
131×163cm　1961

132

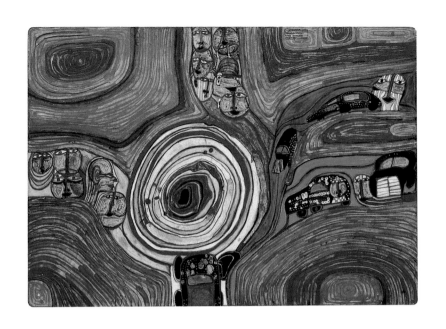

百水　**十字路口的聖戰**
複合媒材　51×73cm
1973

百水　**給哭泣者的草地**
複合媒材　65×92cm
1975（134～135頁）

自然而生一樣。他畫中的房屋常常是蓋在山頂或小丘之上，圍籬好像由大地中長出的野草般；而有著洋蔥狀圓形屋頂的塔樓，顯示出兩大類主題間的緊密連結。

　　亨德華瑟的繪畫技法也堪稱獨一無二。他最喜愛的顏料，是自己親手壓碎成粉末所製作出的，往往不予以混合，直接用來作畫；同樣的，他也親手製作打底劑。為了製作打底劑、調製顏料和清漆等等，他發展出種種個人獨有的技法，這些都是為了使畫作能夠永久保存而進行的嘗試。畫家在其眾多畫作中，為了呈現出粉霧質感與光澤的對比效果，常常在同一幅作品中同時使用多種不同的媒材，如油彩、蛋彩與水彩等等。

　　亨德華瑟的畫作廣為各種場所接納；在歐洲、美國與日本，他的作品不但展示在公共場地，也有收藏家私人收藏。但是，對於同世代以及後輩藝術家而言，他的風格幾乎完全沒有留下任何影響的痕跡。亨德華瑟是藝壇的邊緣人，這一點大概未來也不會有任何改變；在美術史上，他則被視為與古往今來被主流所排除的藝術家們沒有兩樣。在今日，他的繪畫可說是獨一無二，絕無雷同類似之作，這一點雖然是其作品之所以偉大的原因，卻也成為限制其影響範圍的緣由。

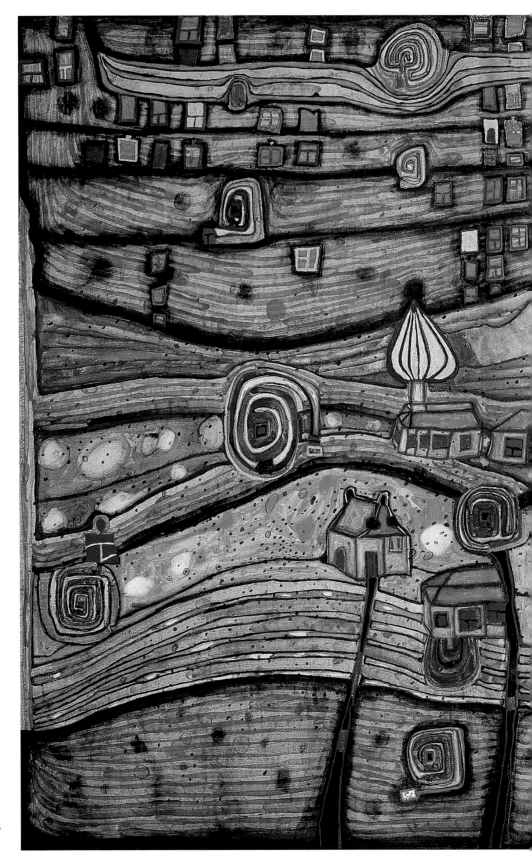

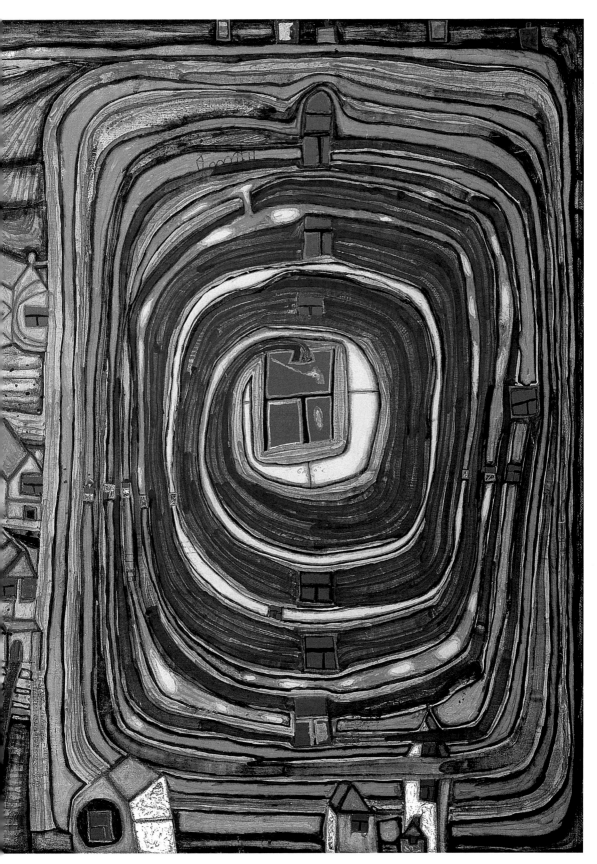

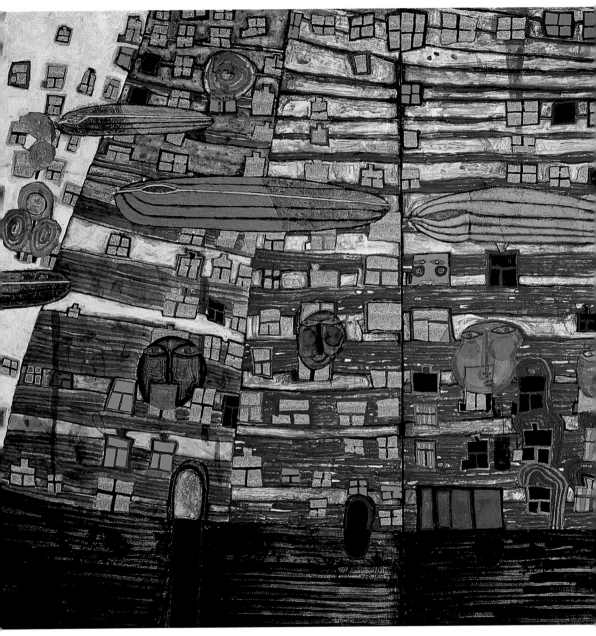

百水　**大鯨魚的歌**　複合媒材　70×147cm　1978

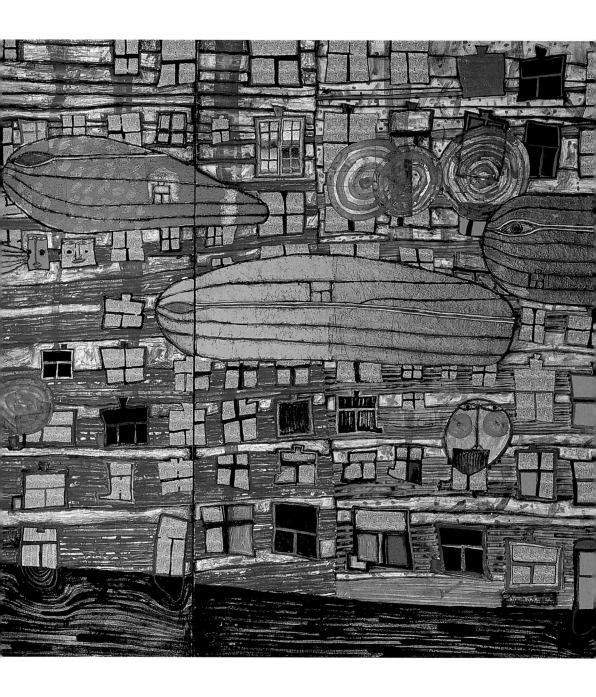

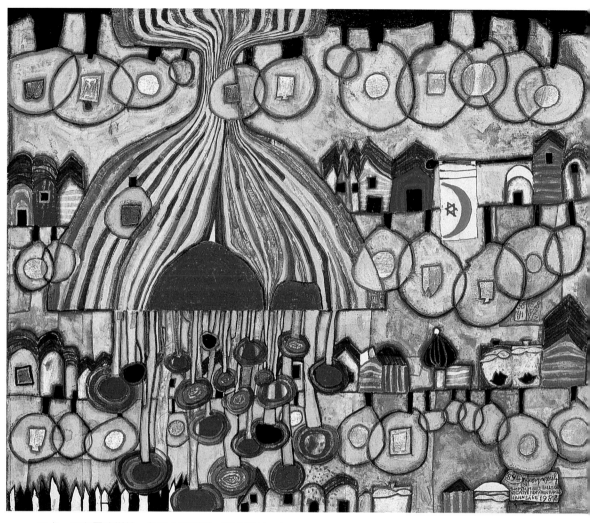

百水　**正向靈魂樹林—負面人類房屋**　複合媒材　61×73cm　1987

百水　**西歐人**　銅版畫　76×57cm　1977　維也納（右頁圖）

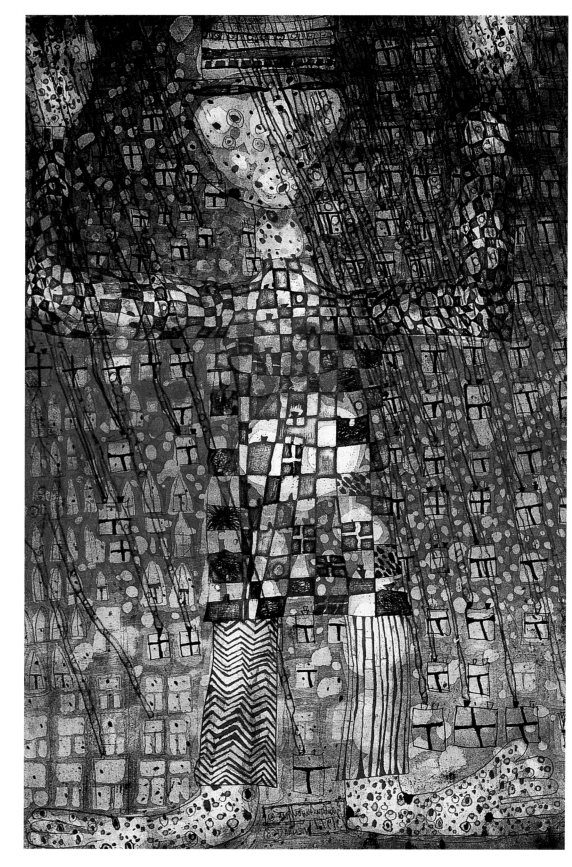

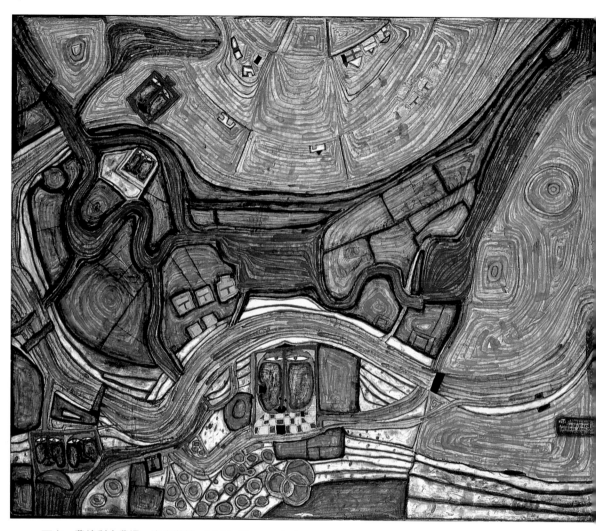

百水　**費德利克農場**　複合媒材　68.5×82cm　1978

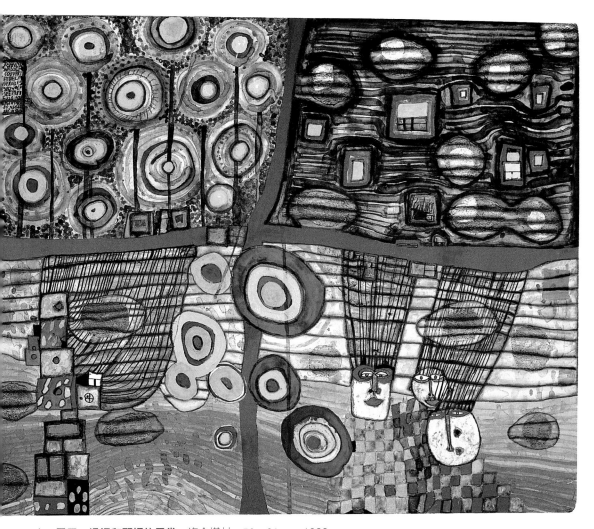

百水　**雲天—這裡和那裡的天堂**　複合媒材　50×61cm　1982

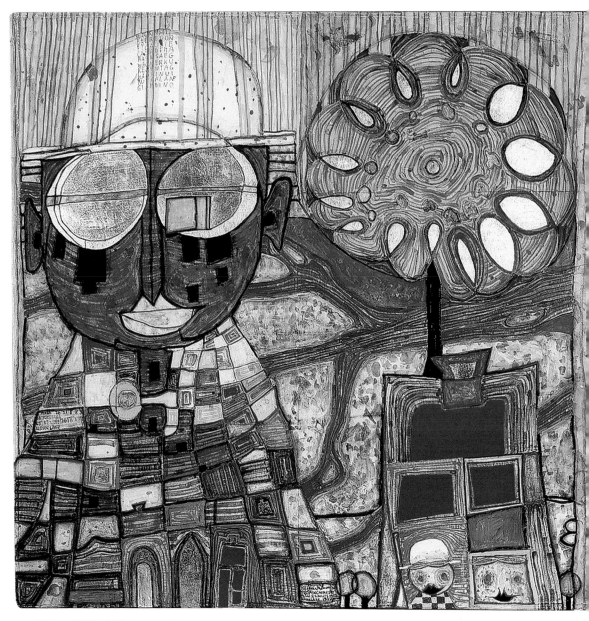

百水　**典型的中國人**　複合媒材　86×86cm　1987　維也納藝術之家藏

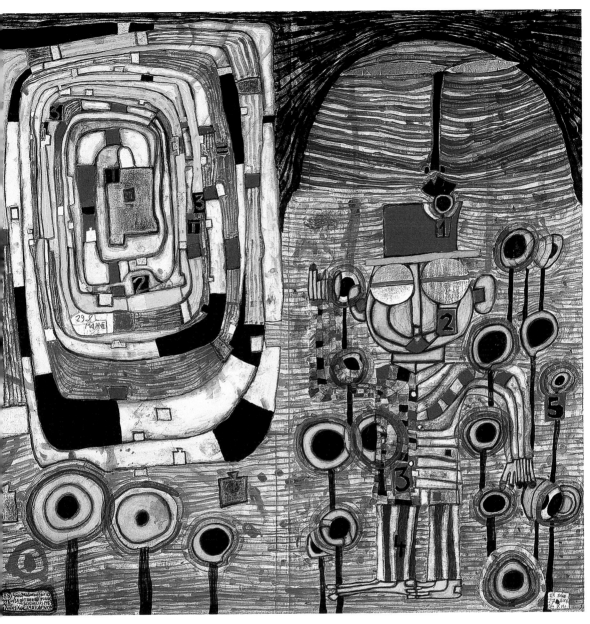

百水　**偽裝的樹**　複合媒材　86×86cm　1987　維也納藝術之家藏

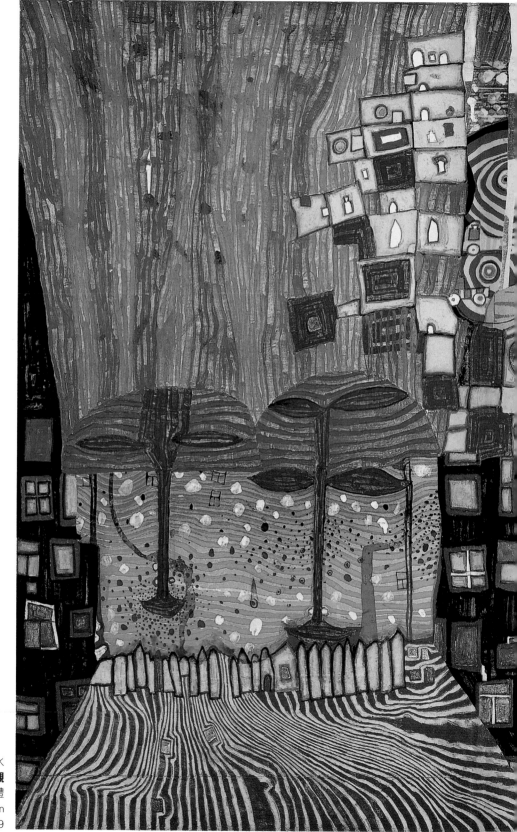

百水
城市景觀
複合媒體
100×139.5cm
1999

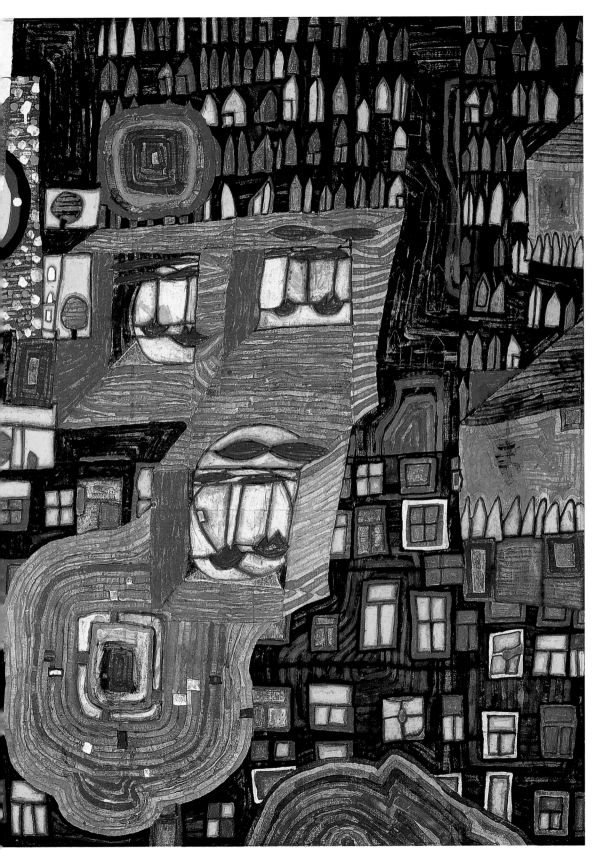

百水年譜

Howasser

亨德華瑟的簽名式

1928　　12月15日生於奧地利維也納。本名佛利德利希・史特
　　　　華瑟（Friedrich Stowasser）。母親屬於猶太人的血統
　　　　，父親在亨德華瑟五歲時死於軍中割盲腸手術。

1934　　6歲。進入維也納的智優教育實驗學校──蒙特梭利
　　　　小學，很早即顯露繪畫的才能，學校的通信簿記著：
　　　　「色彩與造形的天份很高」。

1938　　10歲。納粹德國併吞奧地利後，被迫避居位於奧伯爾
　　　　多瑙街的阿姨和祖母家，與母親過著隱居的生活。

1943　　15歲。母親的親戚69個猶太人進入強制收容所後被連
　　　　續殺害。開始作鉛筆畫、蠟筆畫和水彩畫，描繪維也
　　　　納的古宮殿和森林風景速寫。

1946　　18歲。在農田工作，接觸自然大地，給他繪畫上描繪
　　　　自然的影響頗大。

1948　　20歲。高中畢業，以插班考試進入維也納美術學院，
　　　　在學不到三個月即自動退學，他認為羅賓・安德森老
　　　　師的繪畫課，沒有什麼可學的。維也納舉行艾康・席
　　　　勒回顧展，同時他也看到布連達・李察德遜、艾里
　　　　希・卡布曼等表現主義畫家展覽，深深影響了亨德華

百水手持自己手製的靴
1950年　維也納
（上圖）

百水與他穿著的衣服
（下圖）

瑟。

1949	21歲。開始以亨德華瑟（Hunderrtwasser）為名。開始到各地旅行，先到突尼西亞、摩洛哥，經義大利西西里島、翡冷翠到巴黎。
1950	22歲。進入巴黎美術專修學校，但只上課一天。
1952	24歲。在維也納的藝術俱樂部舉行首次個展。
1953	25歲。開始描繪漩渦的繪畫。

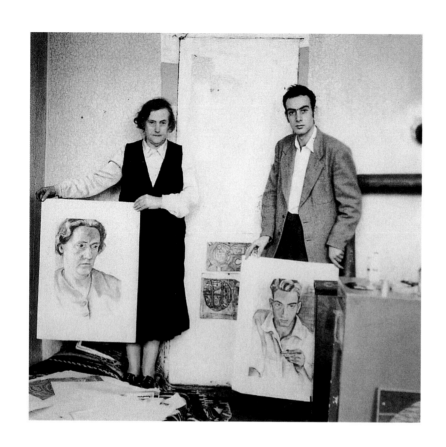

1954	26歲。在巴黎保羅・華肯迪畫廊個展。開始創作「超自動主義」論繪畫，並在作品上加註編號。
1955	27歲。在米蘭的那維里奧畫廊個展。
1956	28歲。在巴黎的雜誌上發表「超自動主義與創造的明白性」文章。
1957	29歲。發表「視覺的文法」文章。
1958	30歲。在塞卡修道院發表以「反對建築的合理主義宣言」為題的演講。
1959	31歲。與奧地利畫家恩斯特・菲克斯、阿爾尼夫・萊納合作設立有關創造活動的綜合學院。擔任漢堡美術學院客座講師。
1961	33歲。赴日本。在東京畫廊個展，獲得成功。
1962	34歲。與日本女子池和田侑子結婚（1966年離婚）。

在威尼斯的史杜加島的畫室作畫。參加威尼斯雙年展，名揚國際。

百水穿著自己設計的衣服走在維也納街上
1967

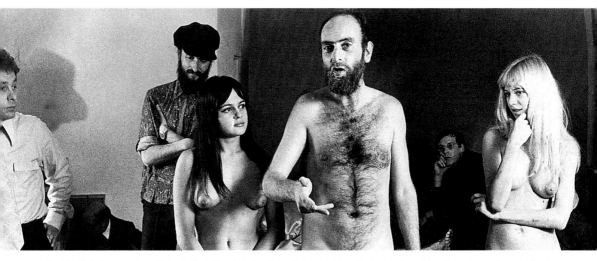

百水的建築藝術受到不少衛道人士的攻擊,他以裸體示威強烈表達他的建築藝術,就宛如肌膚是可以公諸於世的權利,他説我們進入一間屋子要能感受到當一個人的自由,而不是成為房子的奴隸。同站者為萊那與菲克斯。1967年於慕尼黑哈特曼畫廊。

	窗之權利——樹之義務」宣言,展示環保建築模型。
1973	45歲。完成「七百水」木版畫,參加米蘭三年展。赴紐西蘭巡迴展,在紐西蘭北島買下一千多英畝土地,種了六萬株樹,建造名為「伊甸園」花園,把住家塗成藍白色,屋頂也種樹和花草,作為工作室。
1975	47歲。在慕尼黑的昆斯特美術館個展。於慕尼黑發表「腐植式廁所」宣言。首次創作「奧地利現代美術」

百水的老房子
1973年（下右圖）

百水的〈雨日號〉帆船
百水從威尼斯到紐西蘭
航海中的風景
（下左圖）

郵票系列作品、「漩渦之木」素描。開始在巴黎市立
現代美術館巡迴展，至1983年巡迴27個國家40個美術
個展。同時並舉行版畫作品巡迴展，首展在阿貝迪那

百水於米蘭三年展期間
於曼左尼街展開借家木
活動　1973年

百水攝於西班牙巴塞隆納高第的建築物　1990

泰達‧柴思特邁耶筆下的百水戲畫
1991年1月16日

版畫素描館，至1992年在15個國家超過80座美術館舉
行版畫展。

1978	50歲。發表「和平宣言」，在威尼斯設計白地綠色的阿拉伯半月與藍色的星組成的「約束之地昇起和平之旗」。
1979	51歲。設計發行塞內加爾共和國的三種郵票，由奧地利國立印刷局印製。在蘇黎世湖畔發表「聖之糞」宣言。新作40幅「亨德華瑟繪畫」展從紐約開始展出，之後巡迴漢堡、奧斯陸、巴黎、倫敦、維也納展覽。
1980	52歲。發表有關反原子力、調和人類與自然的建築的演講，先後在美國華府眾議院、柯克蘭美術館、菲力

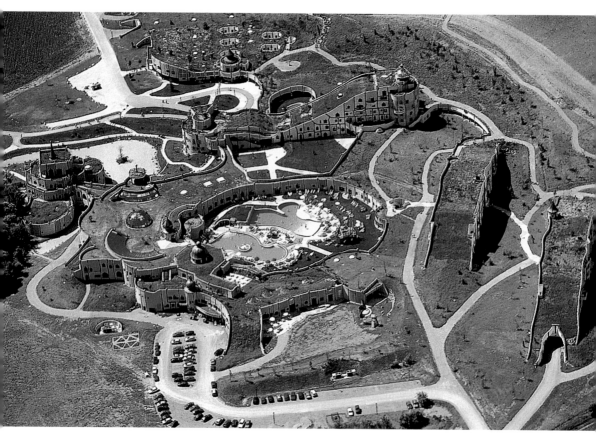

百水設計的**花壇溫泉度假旅館**（Rogner Bad Blumau Hotel）
位在奧地利的布魯馬（Blumau）小鎮　1990-1997年

　　布魯馬（花壇）溫泉度假旅館是一座溫泉保養村，房屋覆蓋在綠色草地之下，各樓重疊在地層裡。全部有130個房間，馬蹄型的造型，有如進入夢幻世界。布魯馬（花壇）保養村於1997年5月10日開幕，出資的業主為羅貝特‧羅格納，1990年開工興建，實現構想長達七年，羅格納與百水因此成為親近的朋友。

　　布魯馬溫泉保養村是百水設計的最大規模作品，指向未來調和人與自然的理想都市。這座具有複合設施的山坡地四週，客房250間，床數有550床，游泳池在中央，整座建築與環境都是百水精心描繪設計，如進入童話式的世界。

　　屋頂鋪設泥土與草皮兩層，具有遮斷騷音、調整溫度、換氣等功能，居住者還可以在自己居住的房子上散步。

浦收藏館、柏林、維也納、奧斯陸的科技大學舉行。

在華府舉行「亨德華瑟之日」於司法廣場植樹。

1981　　53歲。維也納美術學院聘請他擔任教授。發表「亨德華瑟職業學校綱要」。

百水設計的
花壇溫泉度假旅館
平面圖

餐館

屋外浴場

屋內浴場

治療棟

住宿棟

地下停車場

住宿棟

住宿棟

住宿棟

住宿棟

運動中心

遊客中心
公營停車場

	1982	54歲。設計加彭共和國郵票。
	1983	55歲。設計6種聯合國郵票。
	1984	56歲。參加漢堡沼澤地保護運動。
	1985	57歲。開始與建築家彼得‧佩里坎共同製作建築物。此年在維也納的亨德華瑟公寓（百水公寓）工地現場創作，一般公開日有70000訪客。
	1986	58歲。設計「部落格公寓百科辭典」。
圖見84頁	1987	59歲。設計奧地利史泰埃瑪克的聖巴巴教堂建築。
	1988	60歲。設計奧地利汽車號碼牌。
	1989	61歲。製作「丘之草地」建築模型。
	1990	62歲。從事德國、奧地利等地建築設計。
	1991	63歲。從事奧地利花壇溫泉度假旅館建築設計。
圖見120頁	1992	64歲。製作東京TBS的21世紀紀念碑花壇。
	1993	65歲。發表宣言反對奧地利參加歐盟。
	1995	67歲。製作百水煙斗。
	1996	68歲。在維也納設計改造豪華多瑙河遊輪。
	1997	69歲。設計德國、瑞士等地的建築。

155

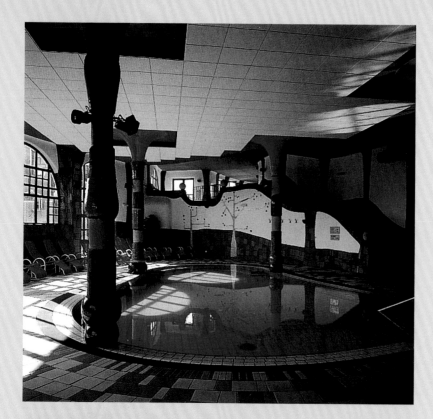

百水　**布魯馬溫泉度假
旅館**的浴場內部
1990-1997年

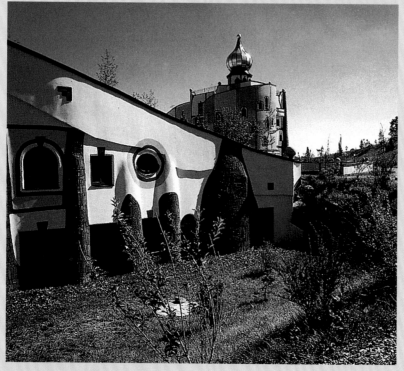

百水　**布魯馬溫泉度假
旅館**建築外牆富有立體
感彩繪的壁面
1990-1997

百水設計的「部落格公寓
百科辭典」封套盒

百水設計的《聖經》書盒
1995

百水設計的STOWASSER拉丁語辭典封面　1994

1998	70歲。在日本從事設計與創作。
1999	71歲。在德國、紐西蘭、日本舉行建築作品展覽會。
2000	72歲。2月19日在搭郵輪伊莉莎白2號從紐西蘭返回奧地利時，心臟病發去世。遺言要埋葬在紐西蘭自宅的快樂花園的鬱金香花叢下，保持自然與調和。

百水在紐西蘭山野的小屋
上方部分為白天、下方部分為夜間景色
喬治‧佛勒斯特素描　1998年（上圖）

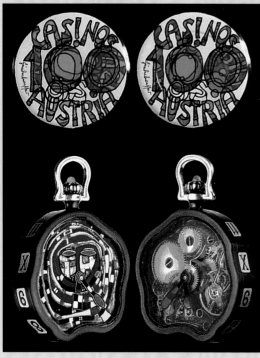

百水設計的時鐘
不規則設計的時鐘正反面，時間數字顯示在外側
1992年（左圖）

百水設計的「天地創造」系列
手錶〈**第三日：水與陸地分開**〉
1995年（左圖）

百水設計的自動手錶
1998年（右圖）

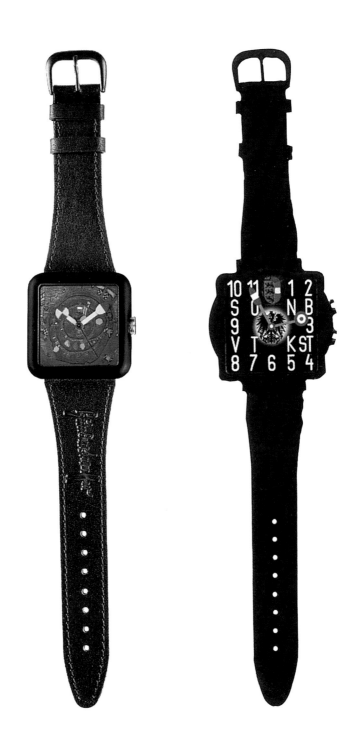

國家圖書館出版品預行編目資料

百水 ＝ Hundert Wasser / 江添福等撰文. -- 初版. --
臺北市：藝術家, 2010.05
面；公分（世界名畫家全集）

ISBN 978-986-6565-89-2（平裝）

1. 百水（Hundert Wasser, 1928-2000）
2. 藝術評論　3.畫家　4.傳記　5.奧地利

940.99441 99009467

世界名畫家全集

百水 Hundert Wasser

何政廣 / 主編　　江添福等 / 撰文

發行人　何政廣
主　編　何政廣
編　輯　王庭玫、謝汝萱
美　編　王孝嫄
出版者　藝術家出版社
　　　　台北市重慶南路一段147號6樓
　　　　TEL：（02）2371-9692～3
　　　　FAX：（02）2331-7096
　　　　郵政劃撥：01044798 藝術家雜誌社帳戶

總經銷　時報文化出版企業股份有限公司
　　　　台北縣中和市連城路134巷16號
　　　　TEL：（02）2306-6842
南部區域代理　台南市西門路一段223巷10弄26號
　　　　TEL：（06）261-7268
　　　　FAX：（06）263-7698
製版印刷　新豪華彩色製版印刷股份有限公司
初　版　2010年5月
定　價　新臺幣480元

ISBN　978-986-6565-89-2（平裝）

法律顧問　蕭雄淋